V
P-316
3-3-5

VIES ET OEUVRES

DES

PEINTRES LES PLUS CÉLÈBRES.

VIES ET OEUVRES

DES

PEINTRES LES PLUS CÉLÈBRES

DE TOUTES LES ÉCOLES;

RECUEIL CLASSIQUE,

CONTENANT

L'ŒUVRE complète des Peintres du premier rang, et leurs Portraits; les principales Productions des Artistes de 2e. et 3e. classes; un Abrégé de la Vie des Peintres Grecs, et un choix des plus belles Peintures antiques;

RÉDUIT ET GRAVÉ AU TRAIT,

D'après les Estampes de la Bibliothèque nationale et des plus riches Collections particulières;

Publié par C. P. LANDON, Peintre, ancien Pensionnaire du Gouvernement à l'Ecole Française des Beaux-Arts à Rome, Membre de plusieurs Sociétés Littéraires, Éditeur des Annales du Musée.

A PARIS,

Chez L'Auteur, Quai Bonaparte, N°. 23.

IMPRIMERIE DE CHAIGNIEAU AINÉ.
AN XI. — 1803.

SUITE
DE
L'ŒUVRE DE RAPHAËL.

AVIS DE L'ÉDITEUR.

J'AI annoncé dans le Prospectus de cet Ouvrage que chaque volume serait composé de 72 Planches, dont quelques-unes doubles seraient comptées pour deux, selon l'usage. Le nombre prescrit se trouve complété dans ce volume cinquième de l'Œuvre de Raphaël, par 60 planches simples, une quadruple, n° 238, et une octuple, n° 237, ce qu'il est facile de vérifier par la dimension du sujet.

Mais afin que les Souscripteurs ne perdent pas de vue ce qui distingue les Planches doubles, puisqu'elles sont sans pli, je crois nécessaire de leur rappeler, comme je l'ai fait dans les volumes précédens, que l'Ouvrage avait d'abord été annoncé sous un format *in-4°* ordinaire, où les Planches doubles eussent été pliées ; mais que depuis, pour éviter cet inconvénient, je me suis décidé à faire paraître ce Recueil, sans néanmoins en augmenter le prix, sous un plus grand format, qui permît de placer les Planches doubles sans les plier. Ce changement ajoute aux frais de l'édition ; mais comme il devait contribuer à l'agrément de l'Ouvrage, je n'ai pas hésité à l'adopter.

On pourra remarquer dans l'Œuvre de Raphaël quelques Planches d'un travail moins détaillé, et même avec de légères incorrections ; mais si l'on considère que plusieurs sont gravées soit d'après de simples croquis de la main de Raphaël, soit d'après de très-anciennes Estampes, grossièrement exécutées, et les seules qui existent d'après des originaux qui ont disparu, on conviendra non-seulement que je ne pouvais me permettre d'y faire de trop nombreuses corrections ou des additions, mais encore que les Planches de ce Recueil, gravées d'après de tels modèles, leur sont préférables pour la précision des formes et la pureté du trait.

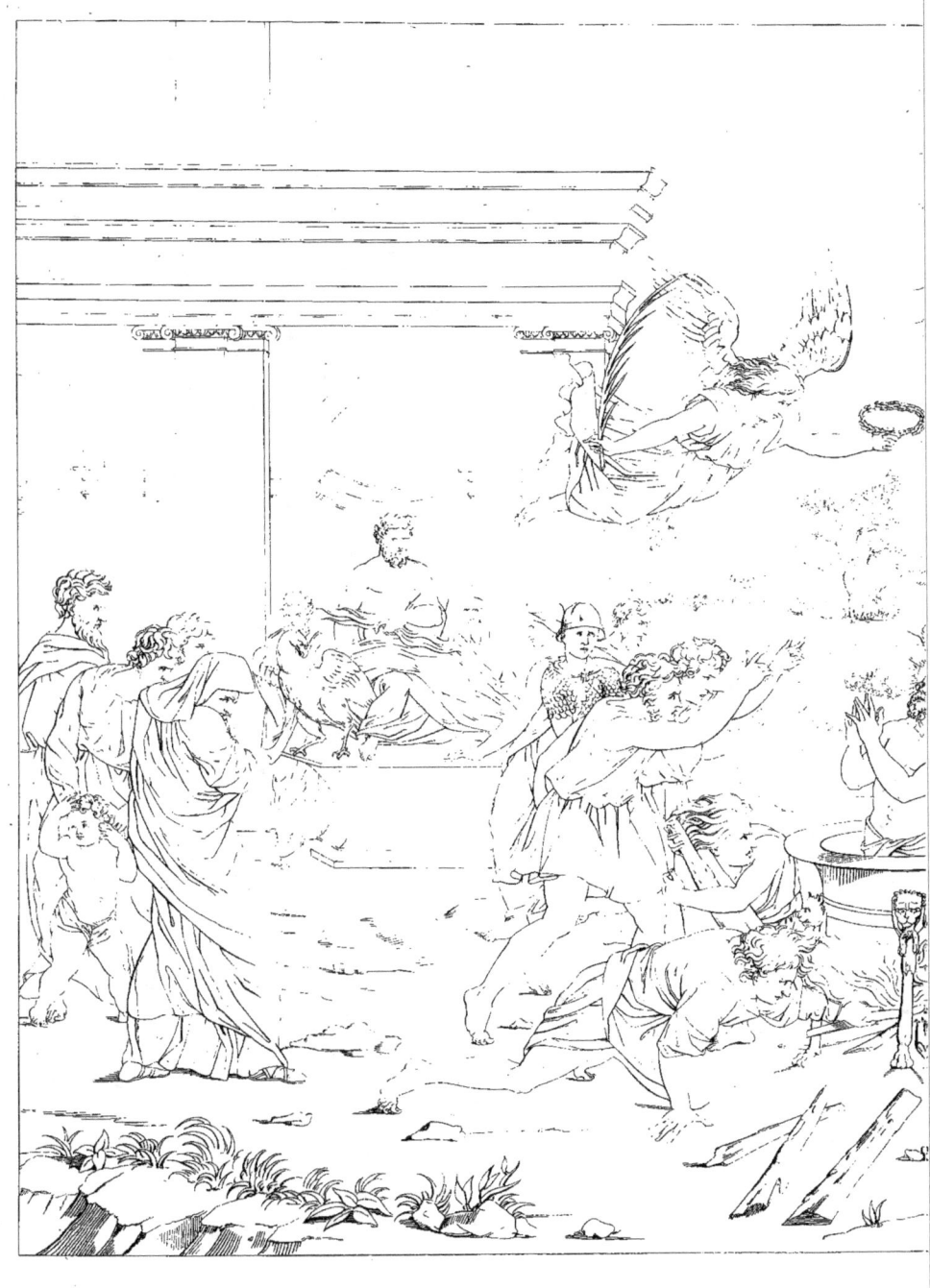

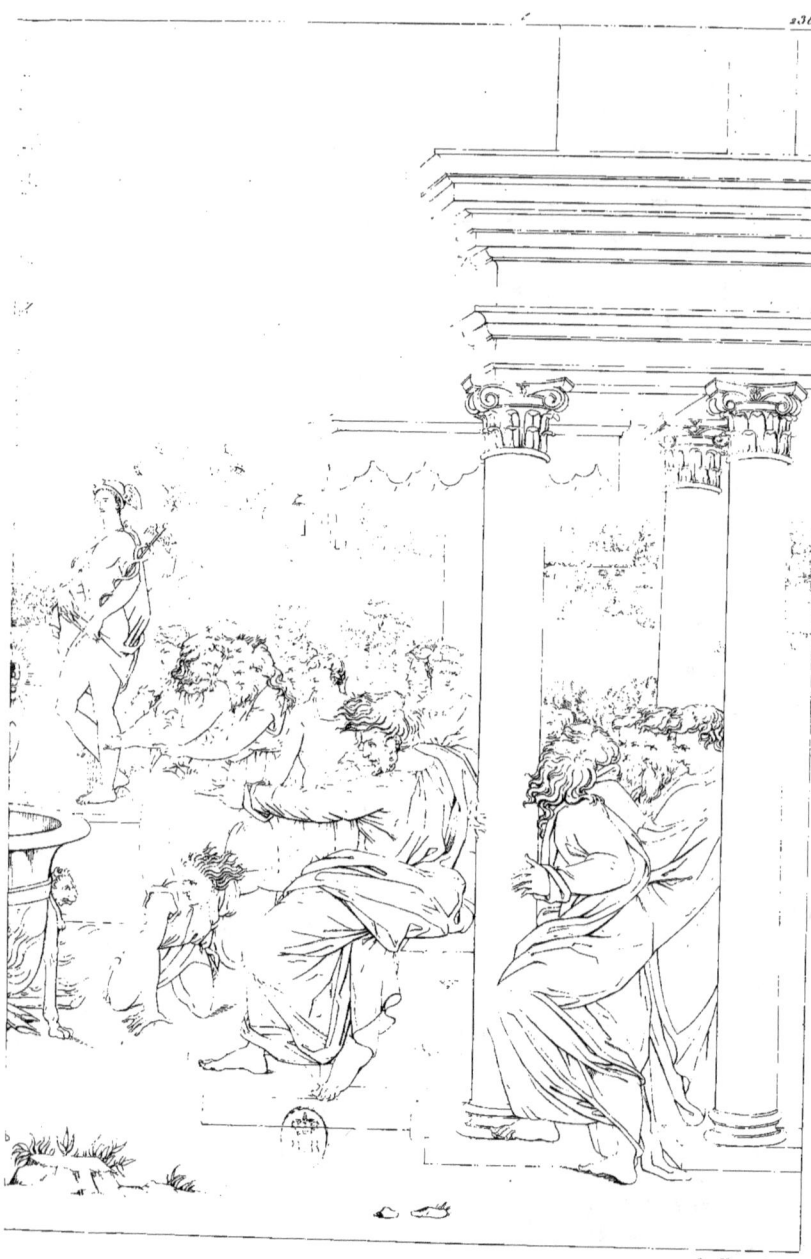

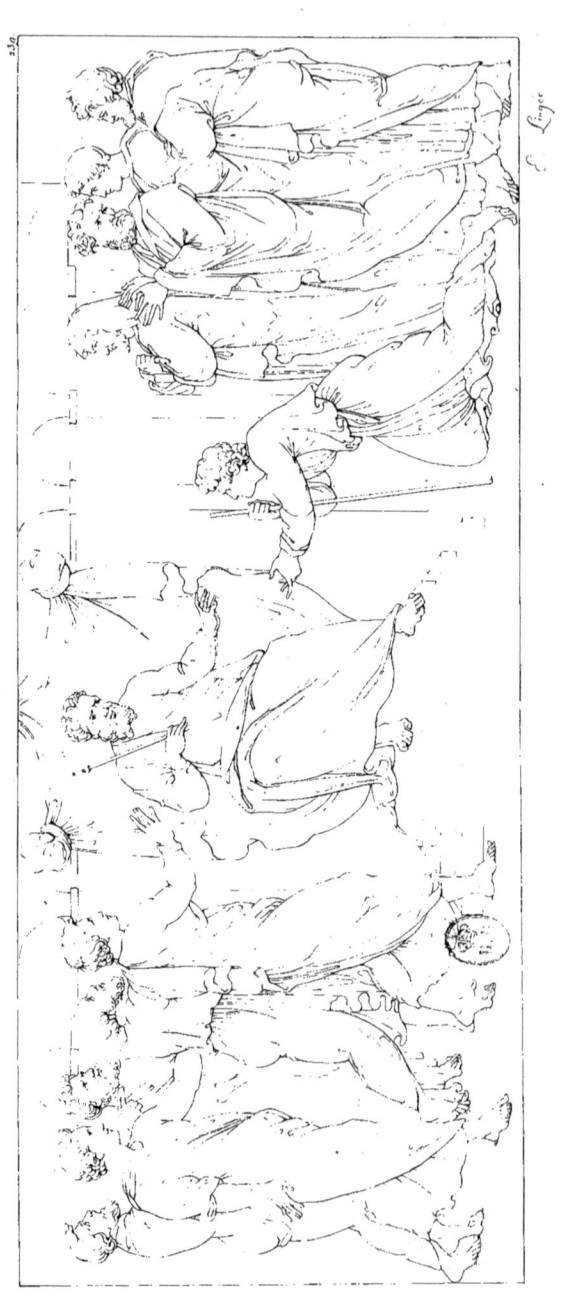

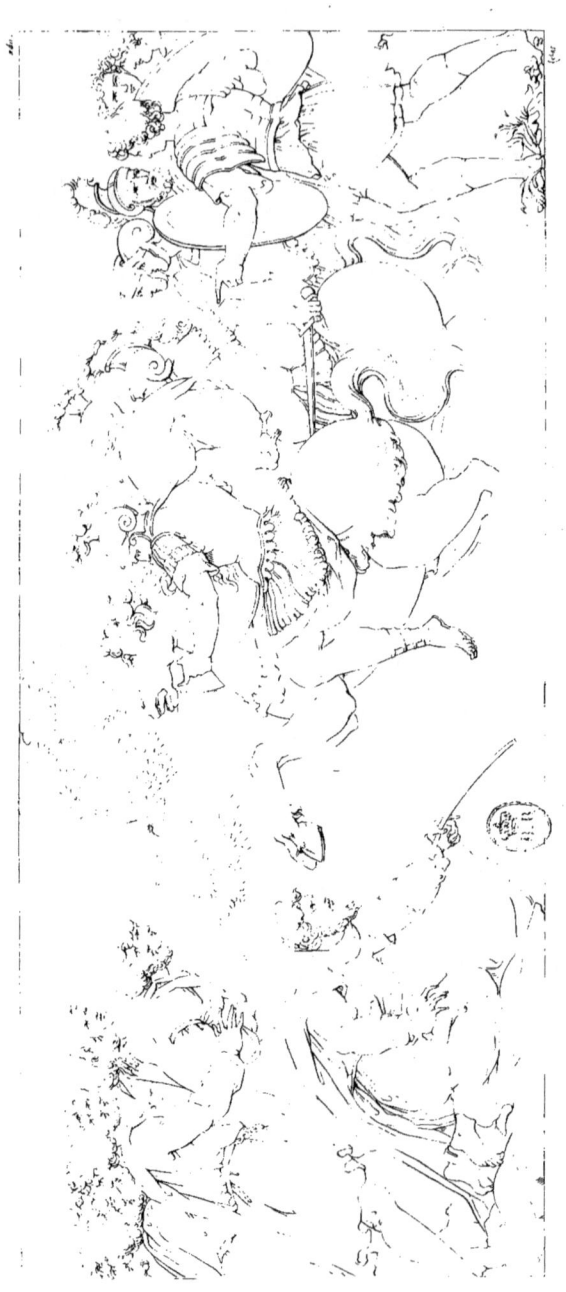

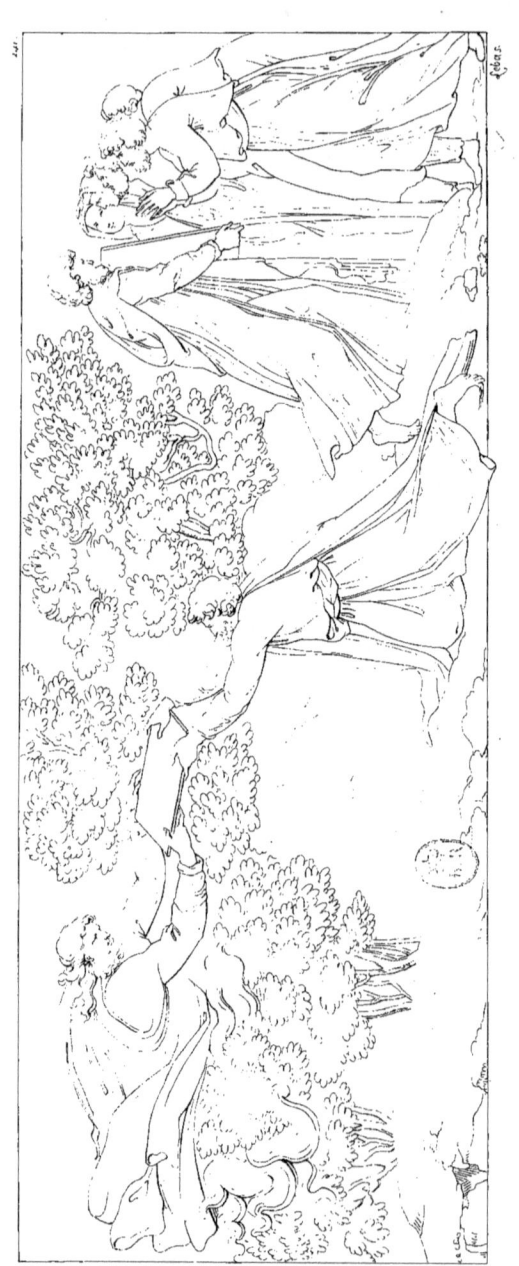

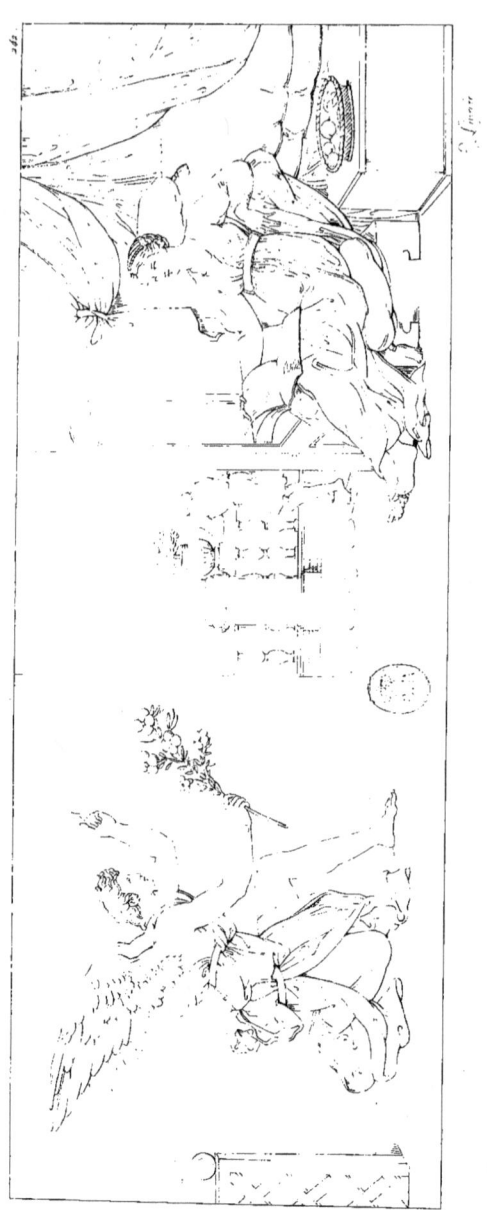

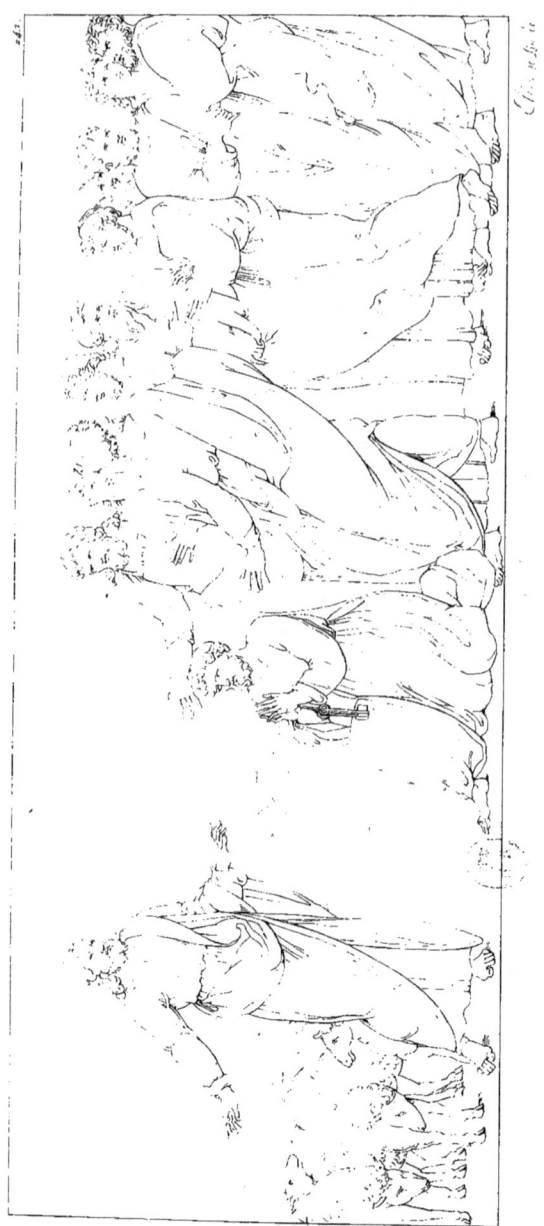

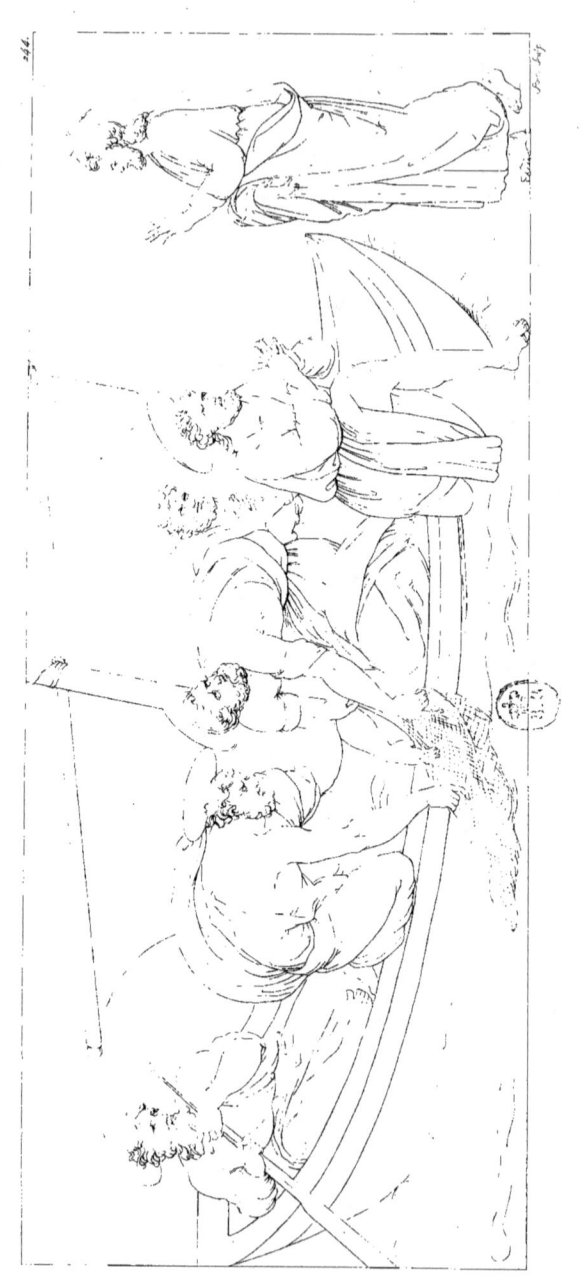

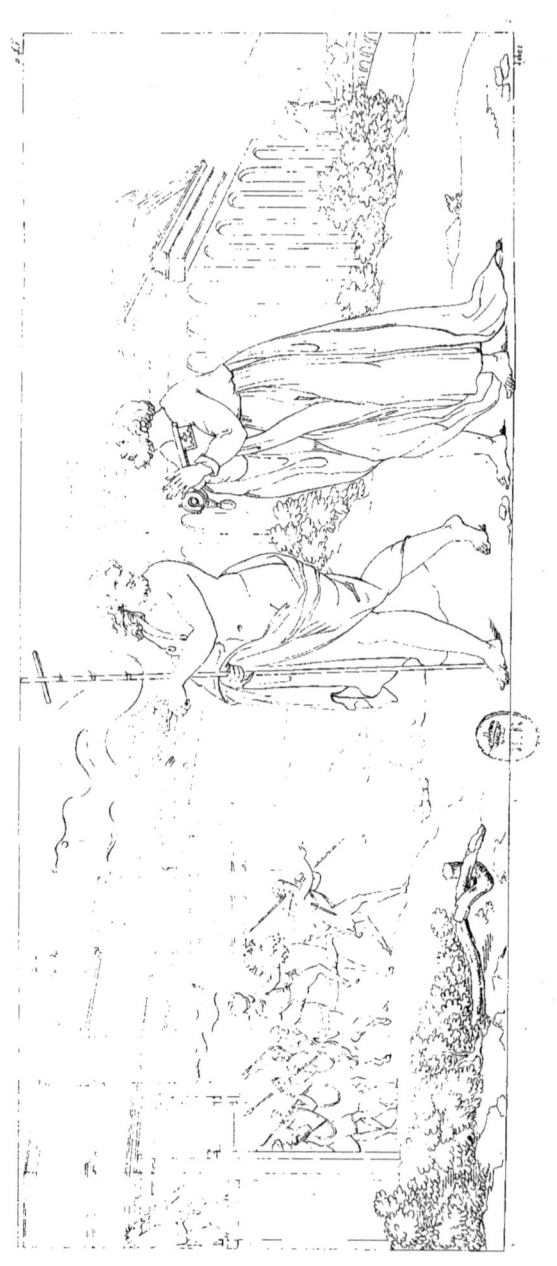

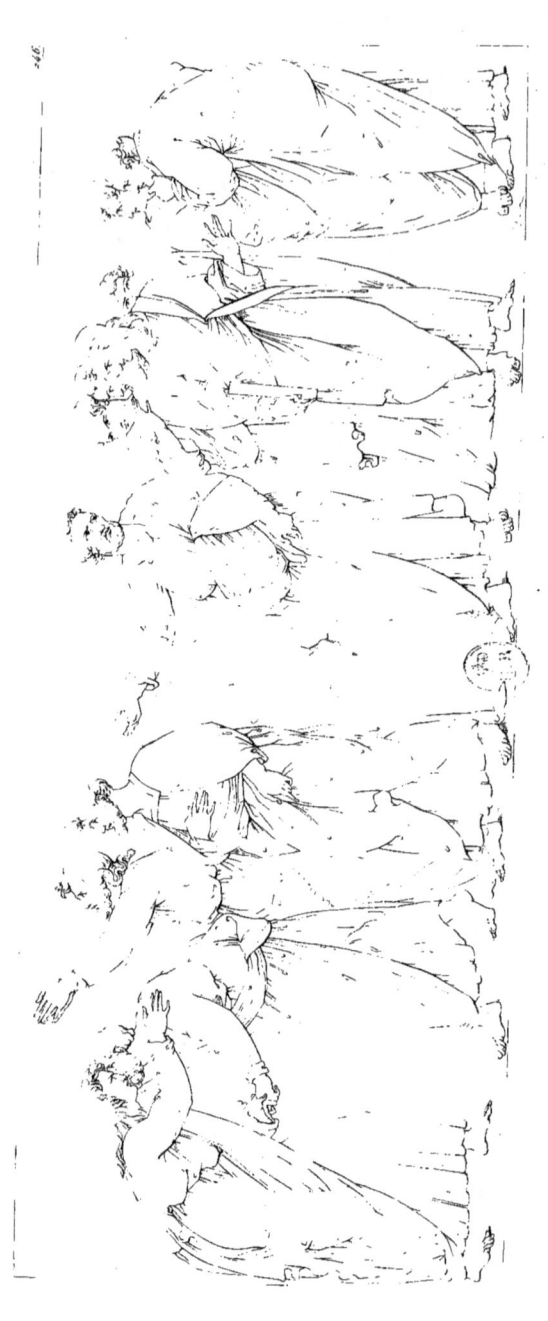

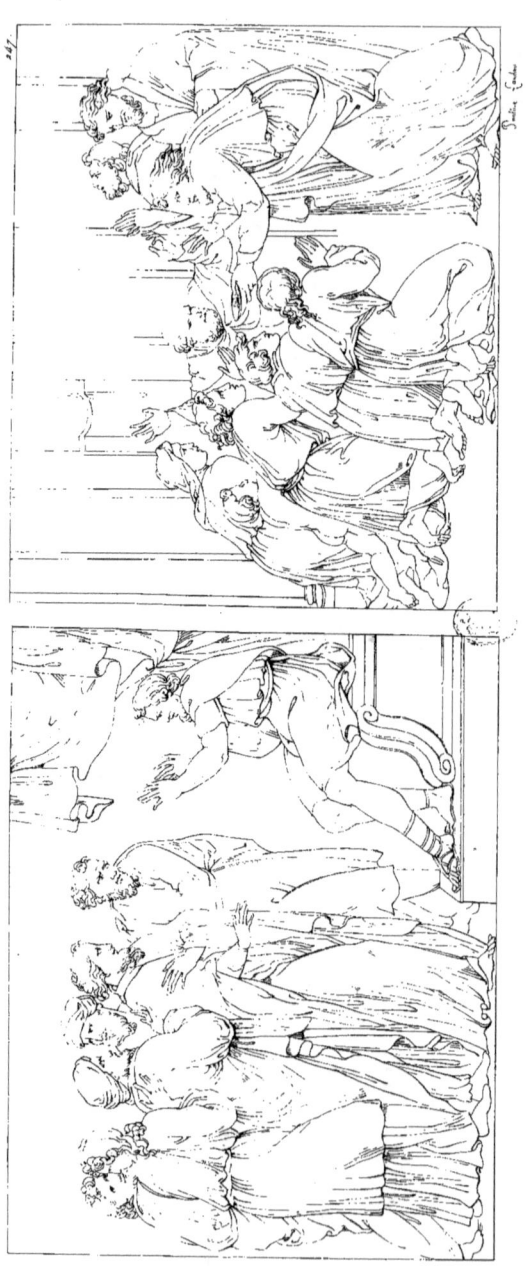

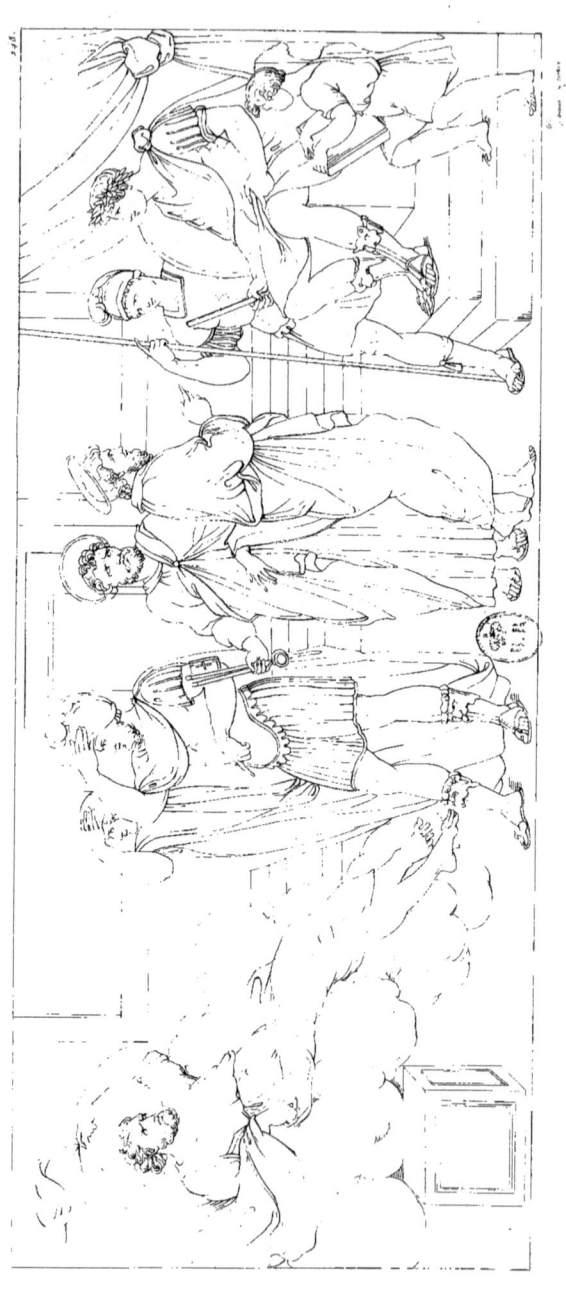

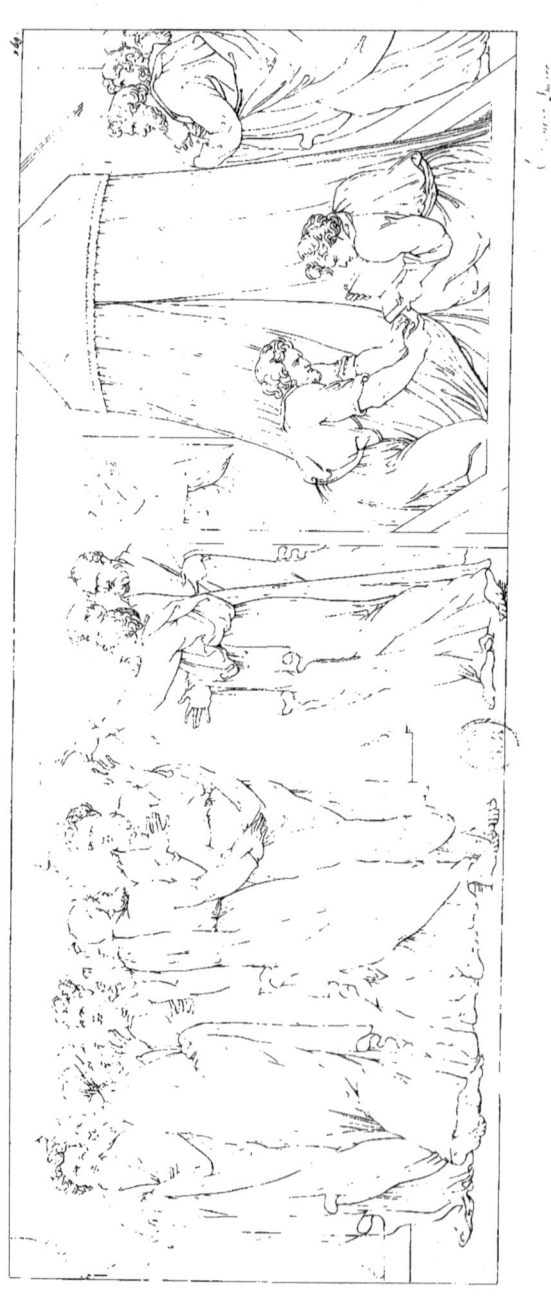

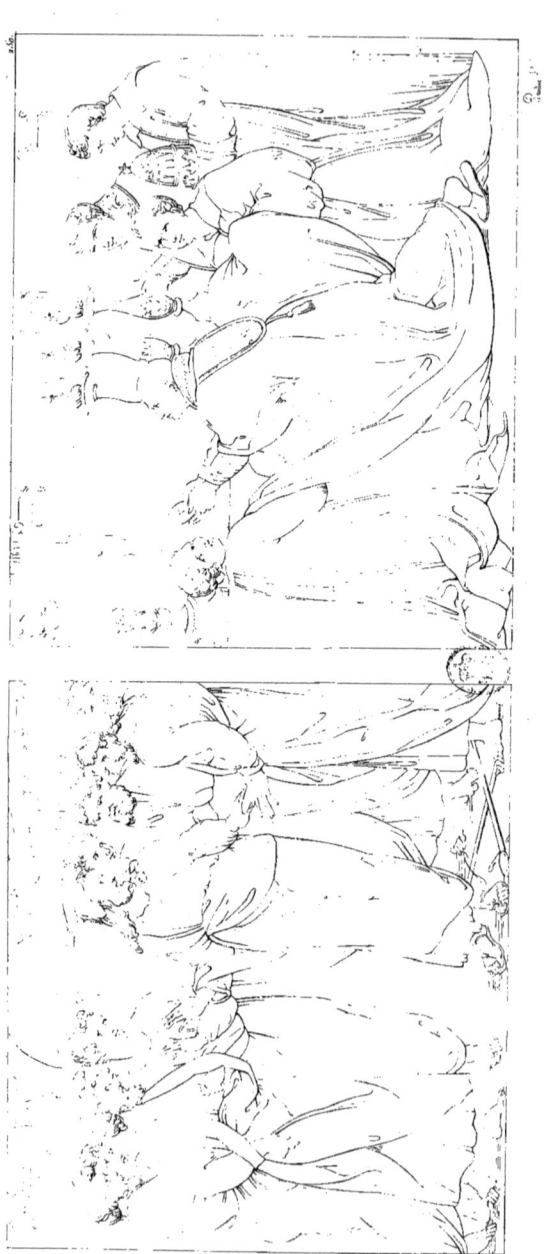

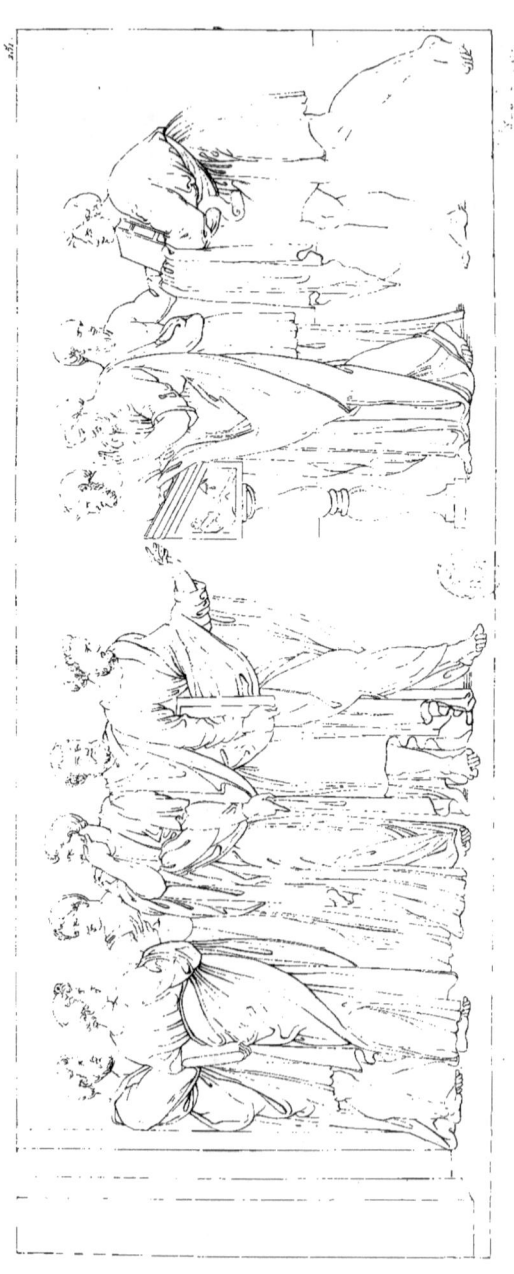

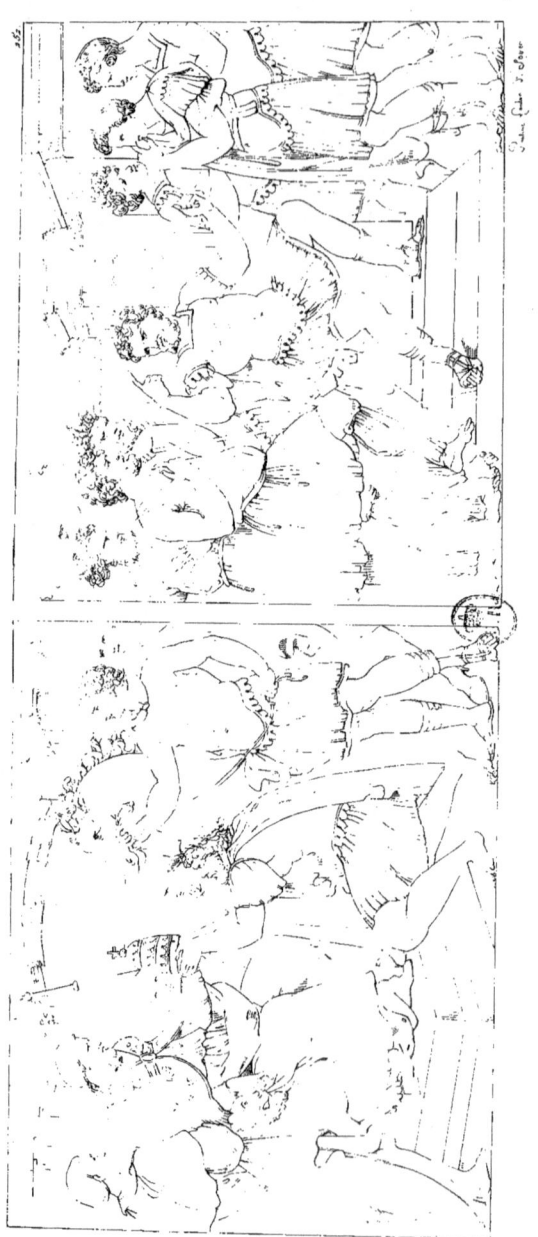

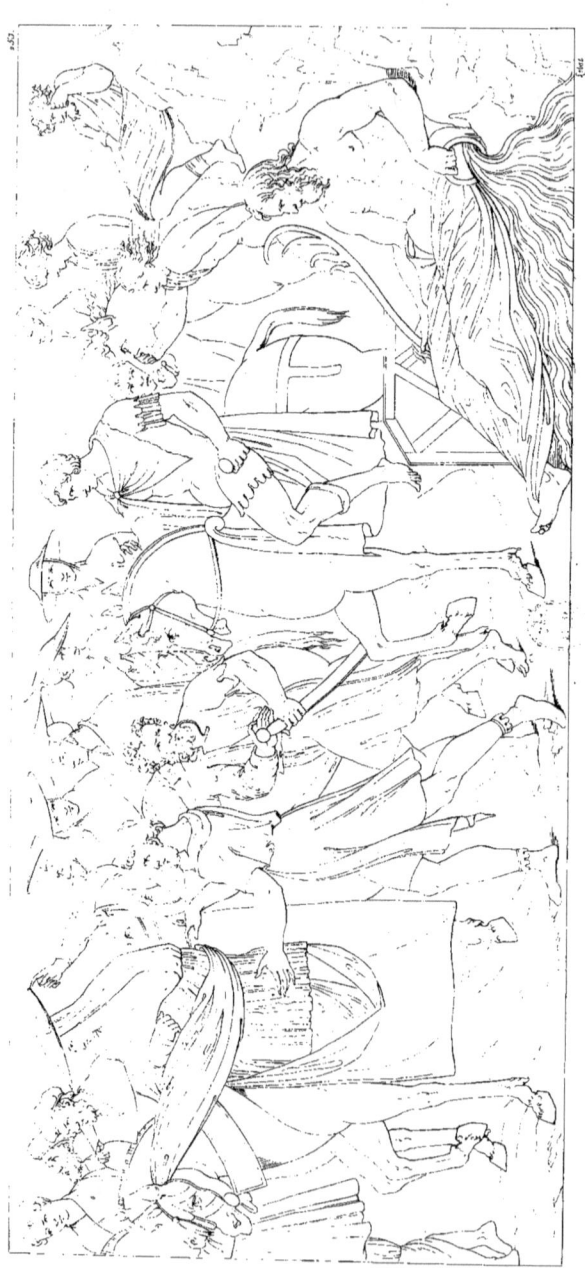

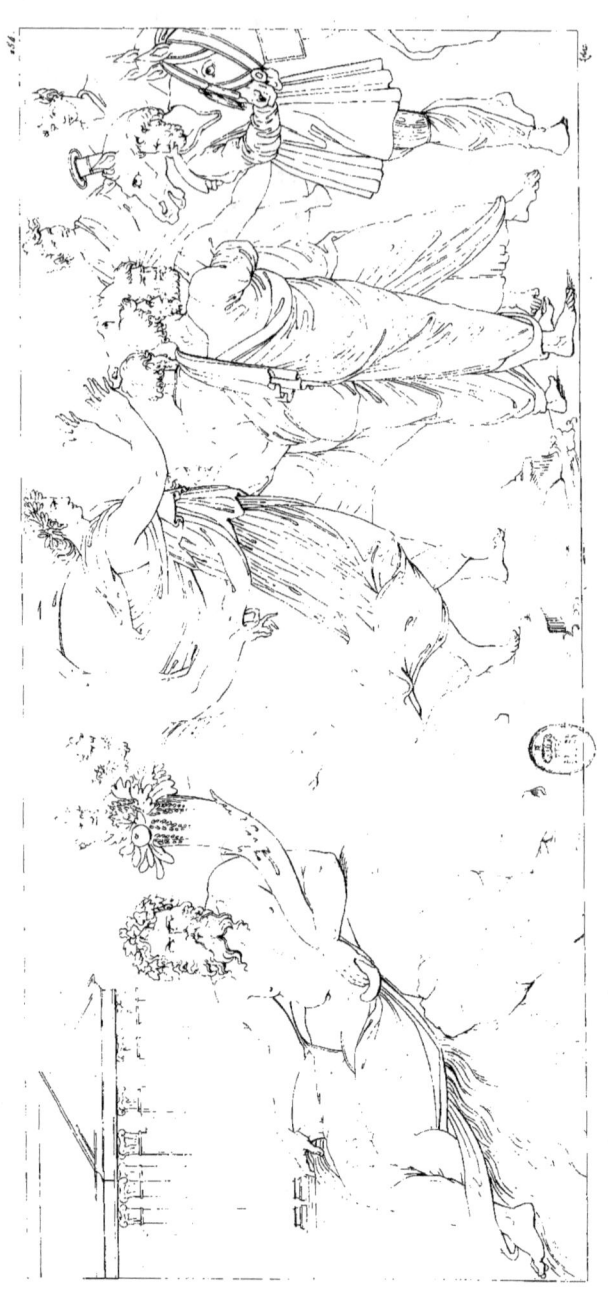

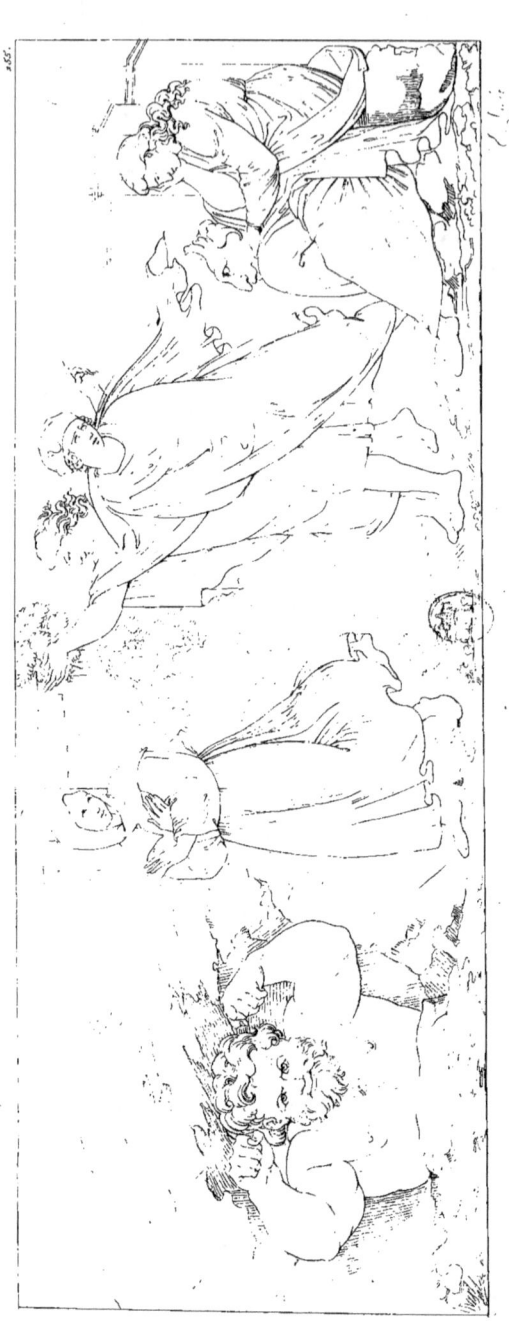

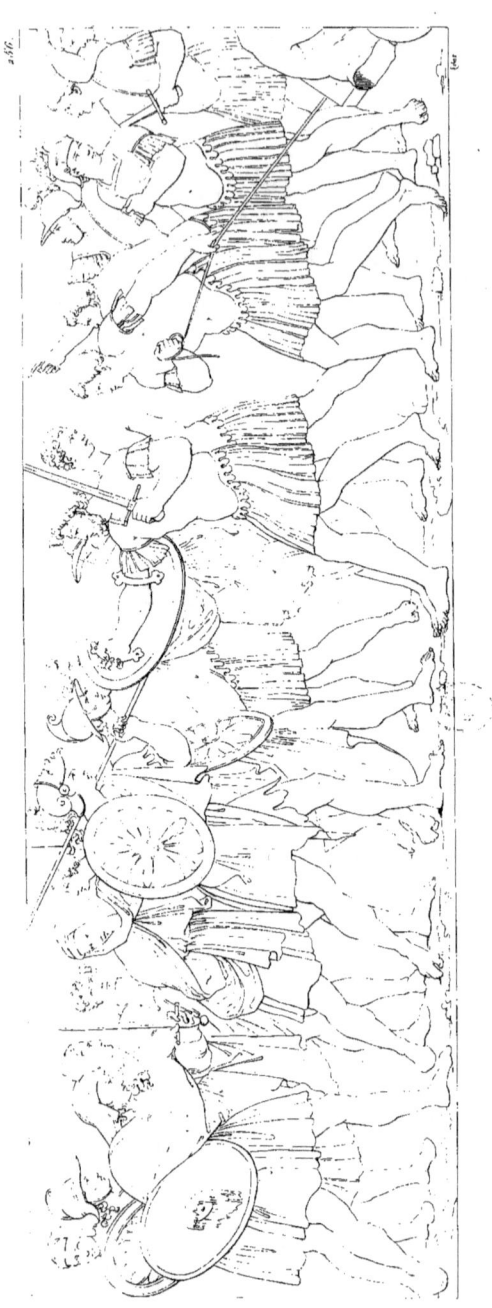

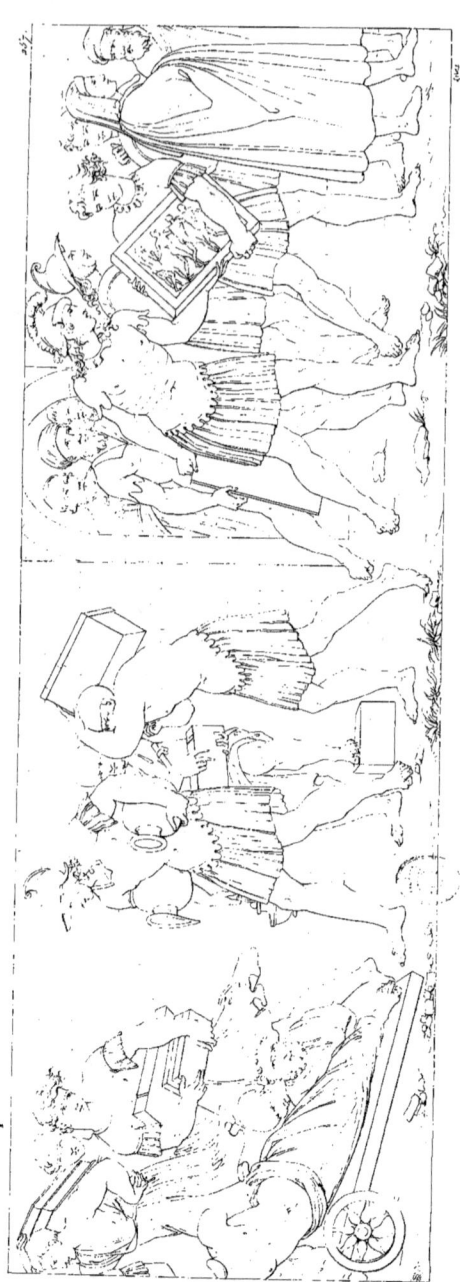

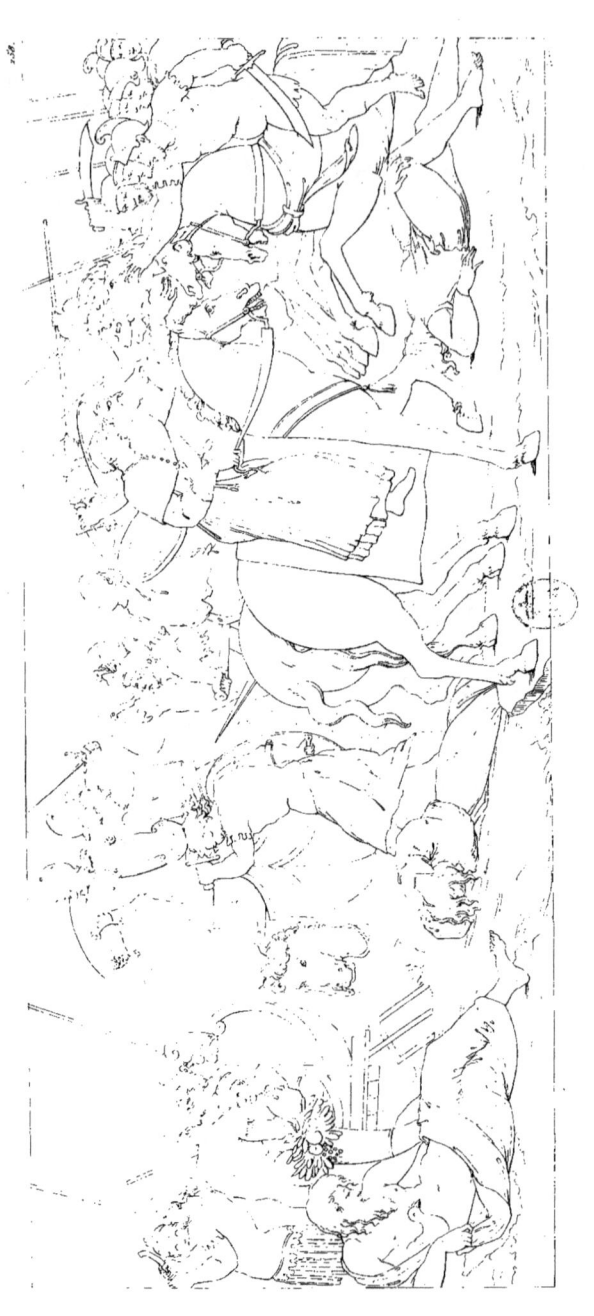

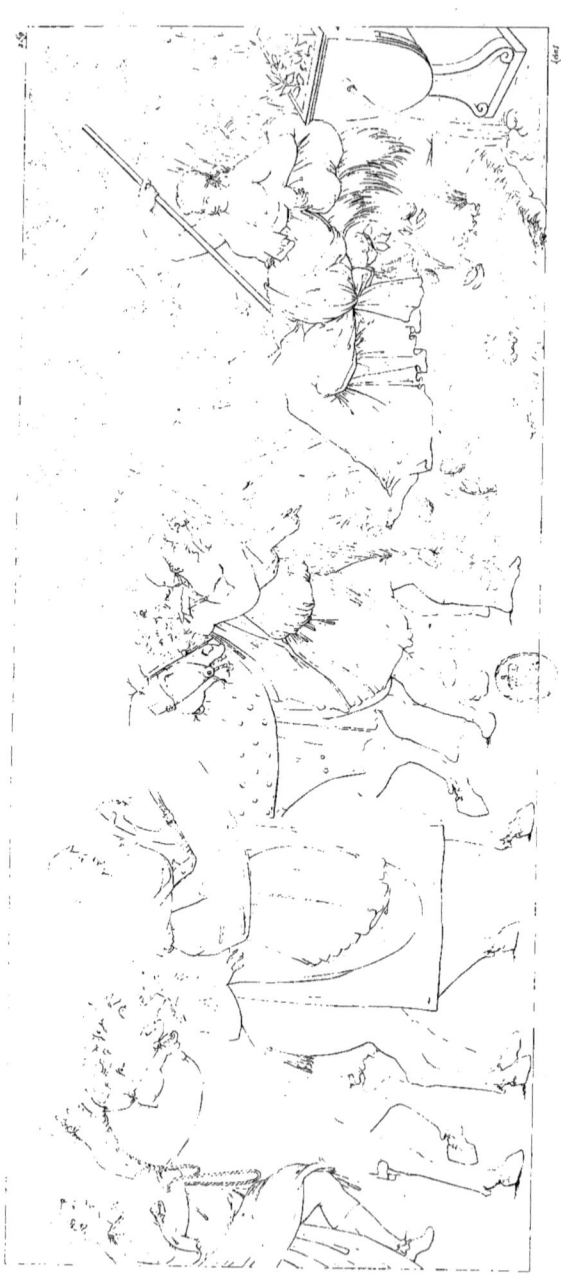

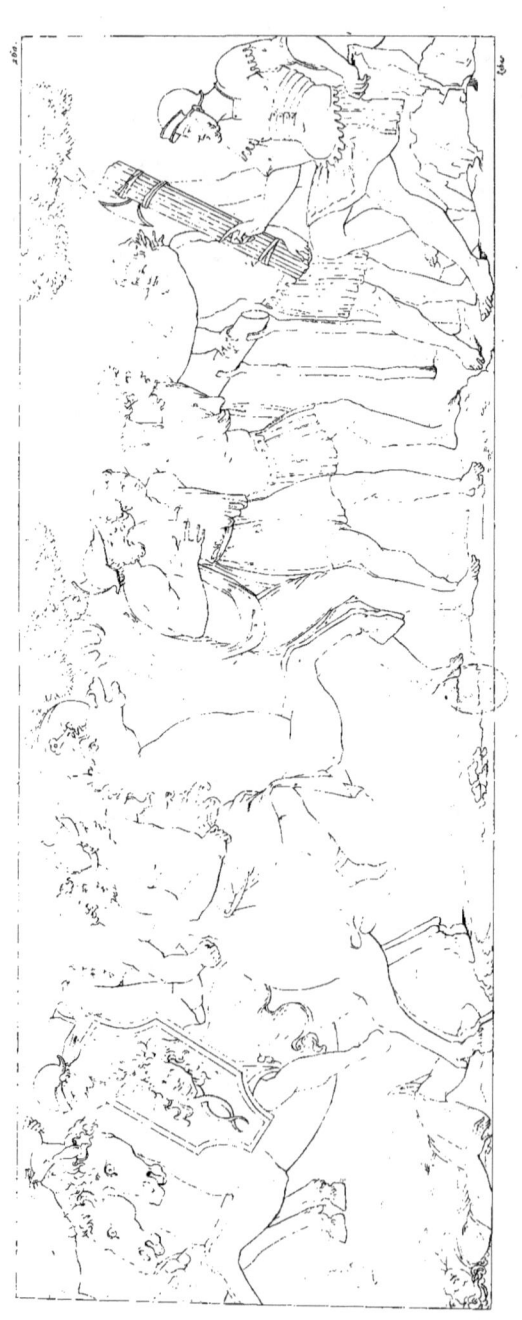

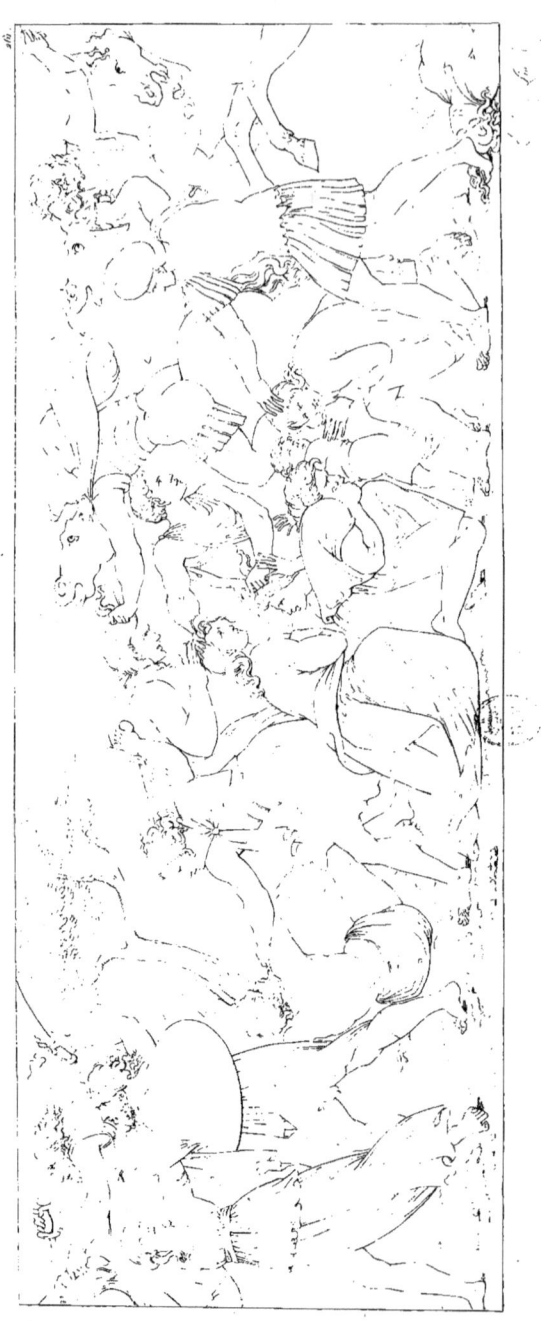

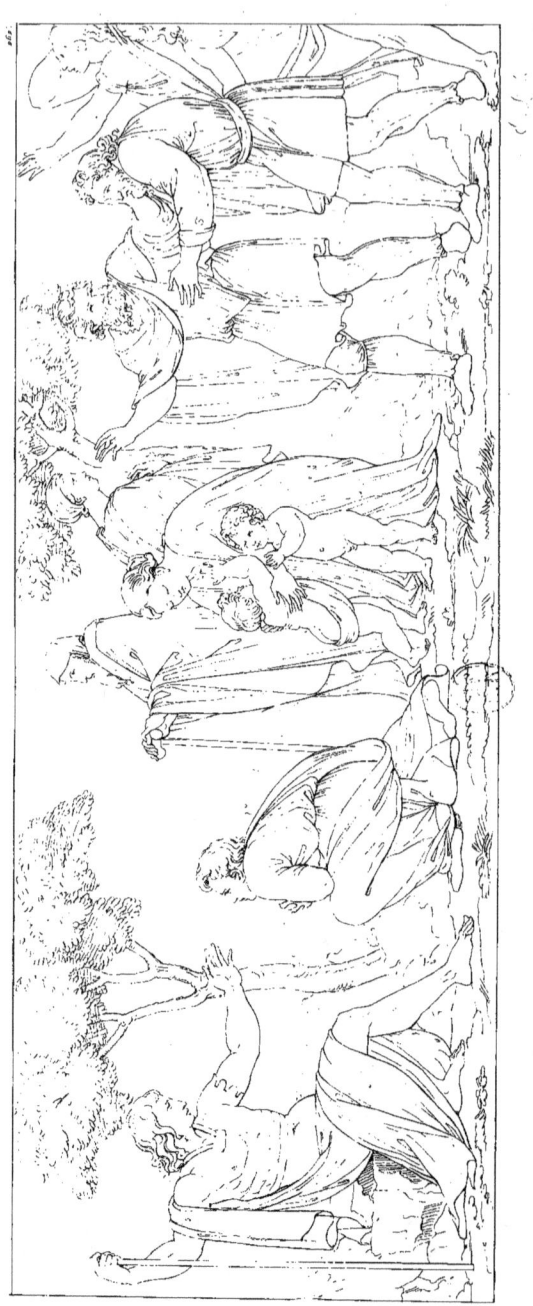

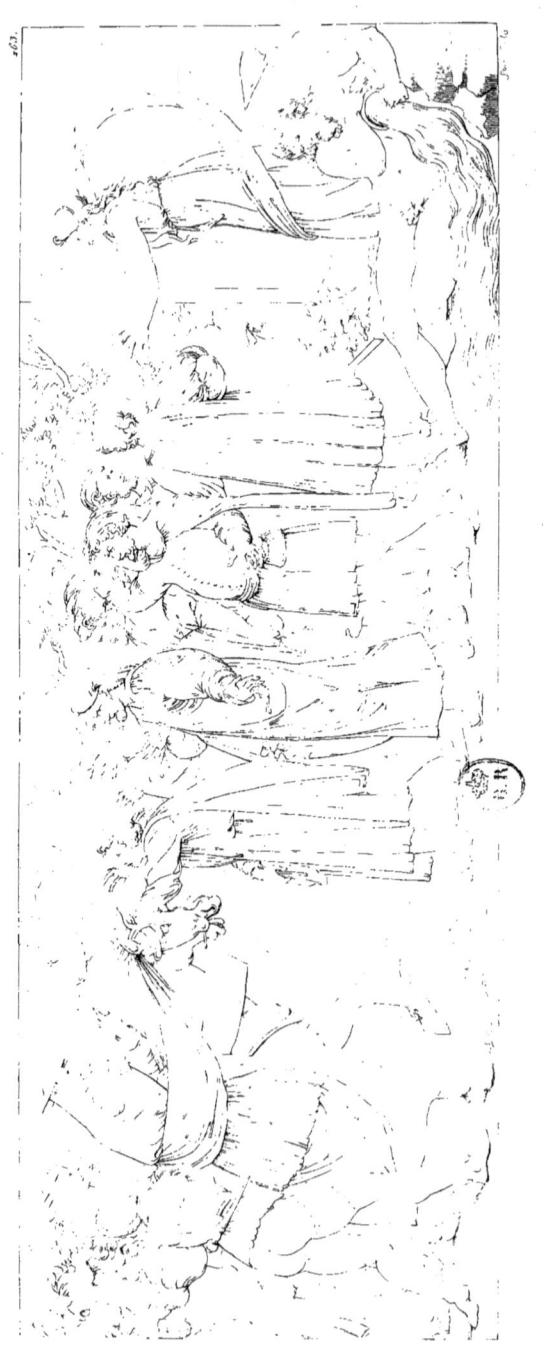

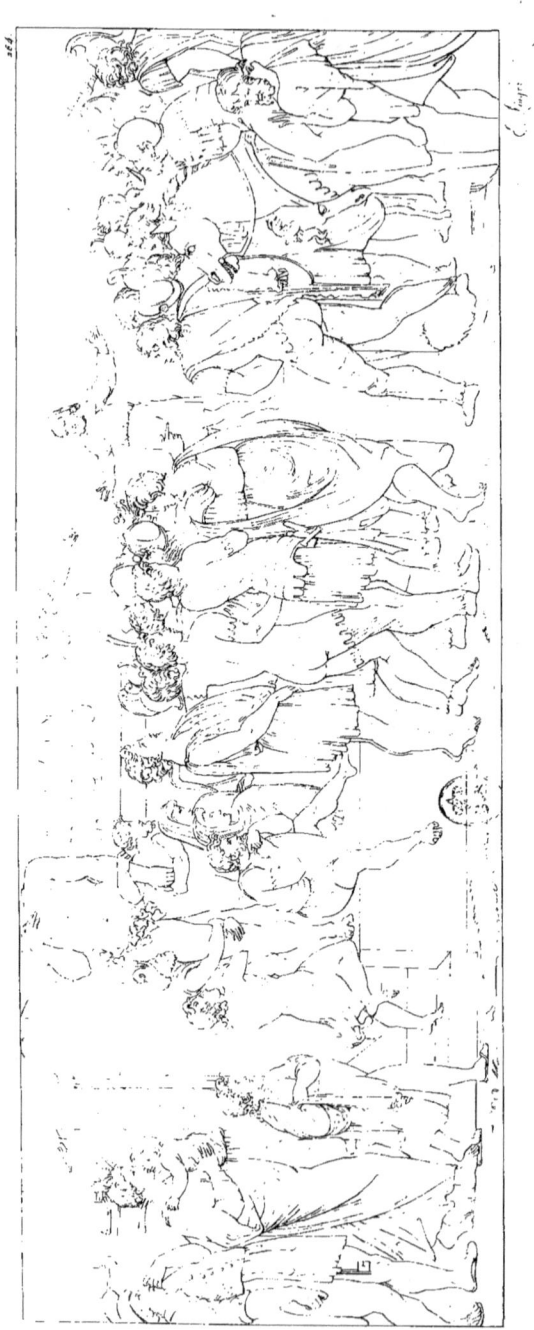

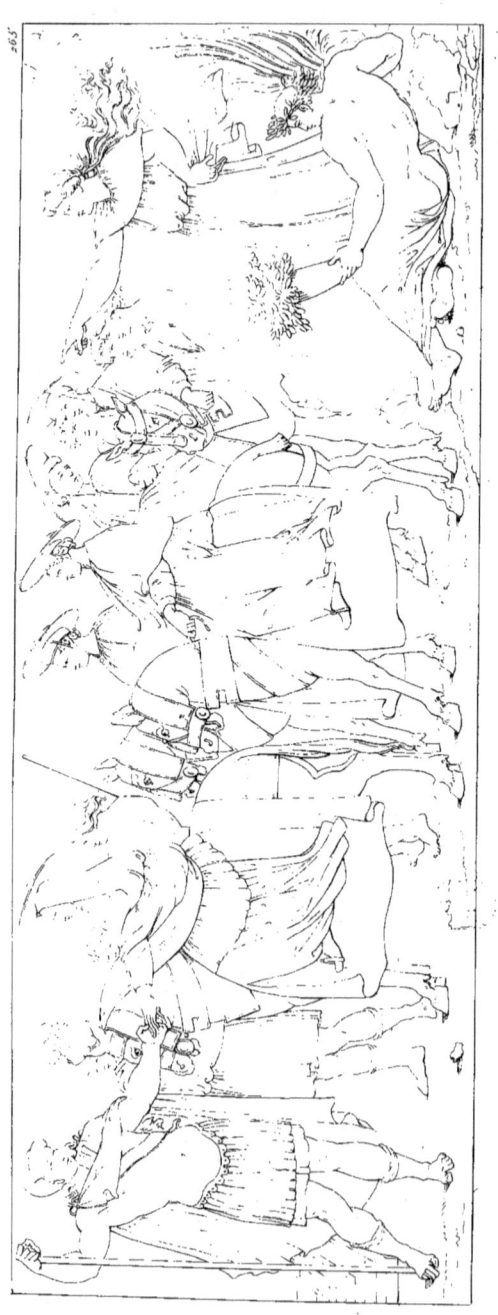

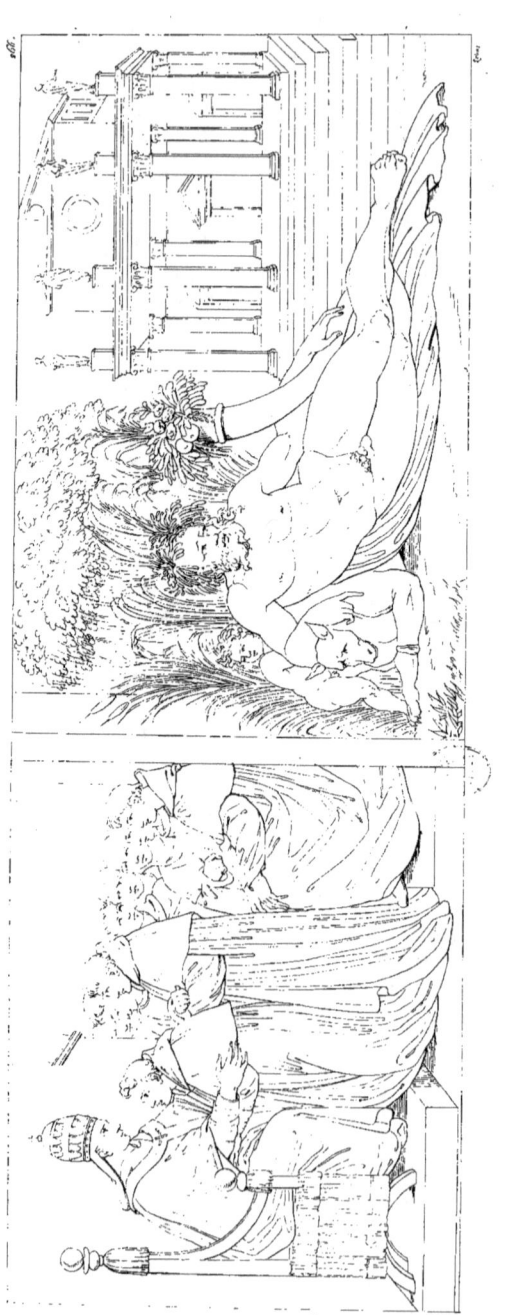

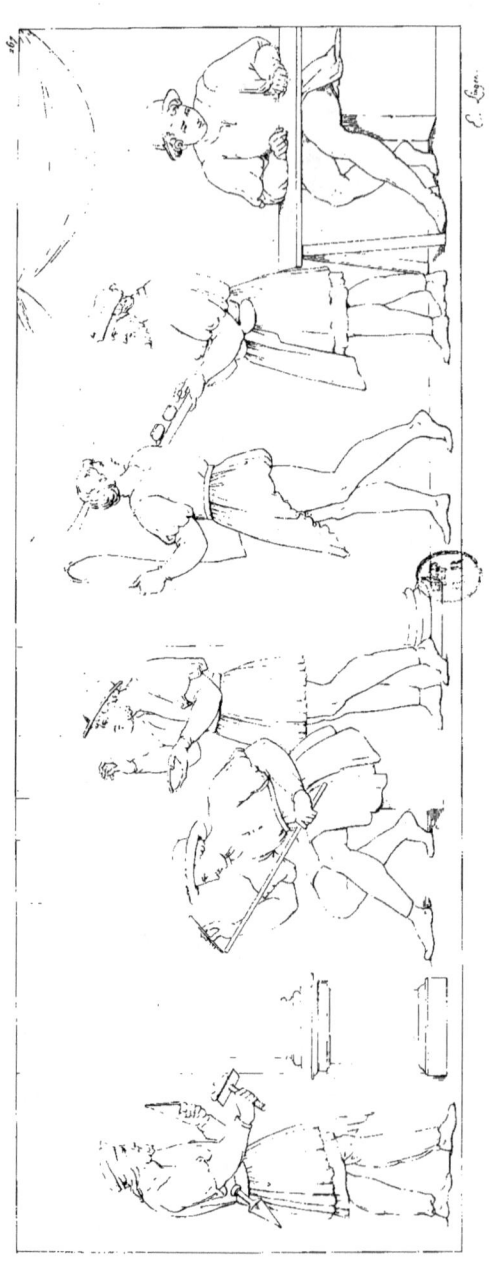

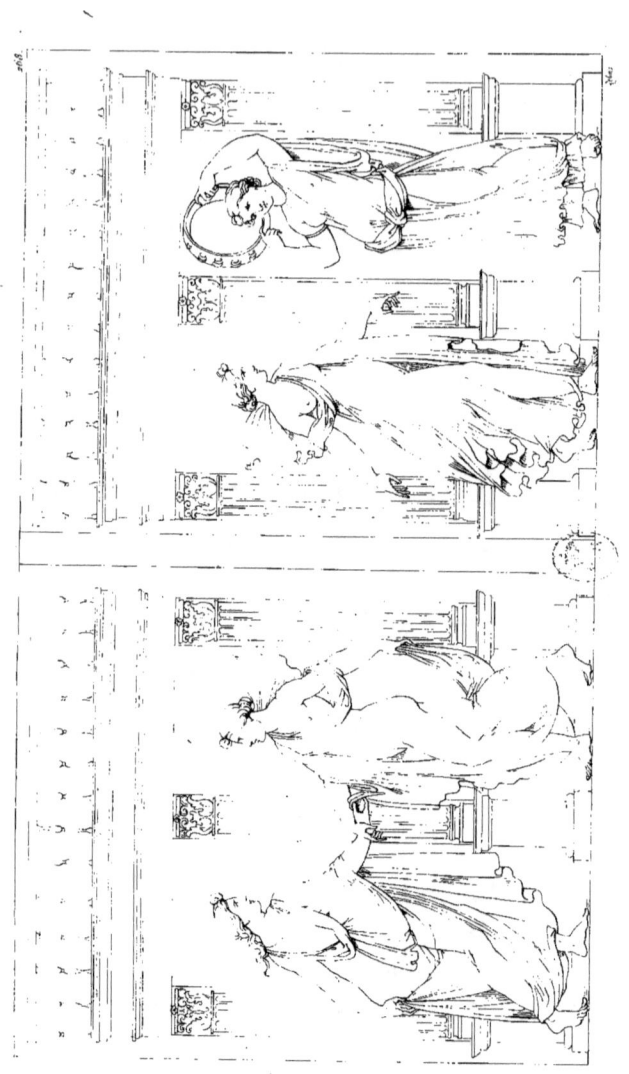

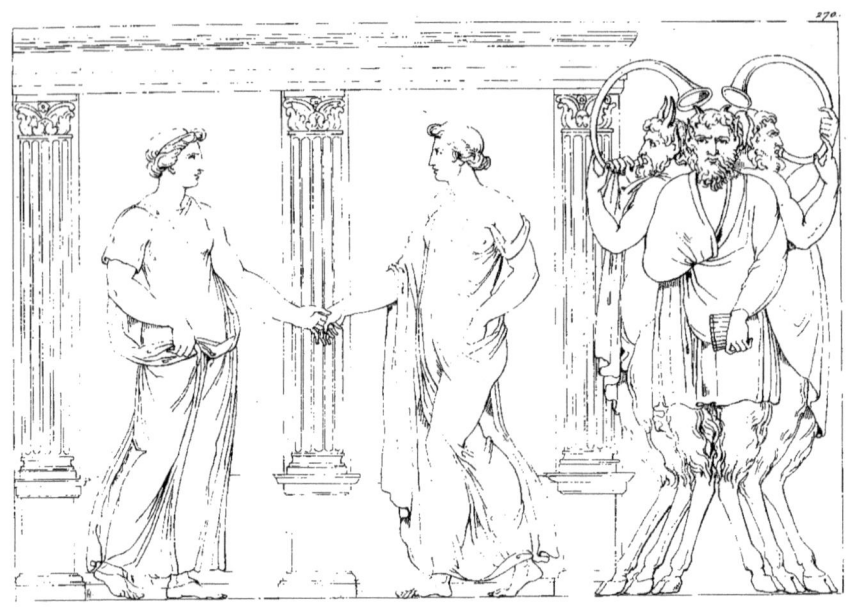
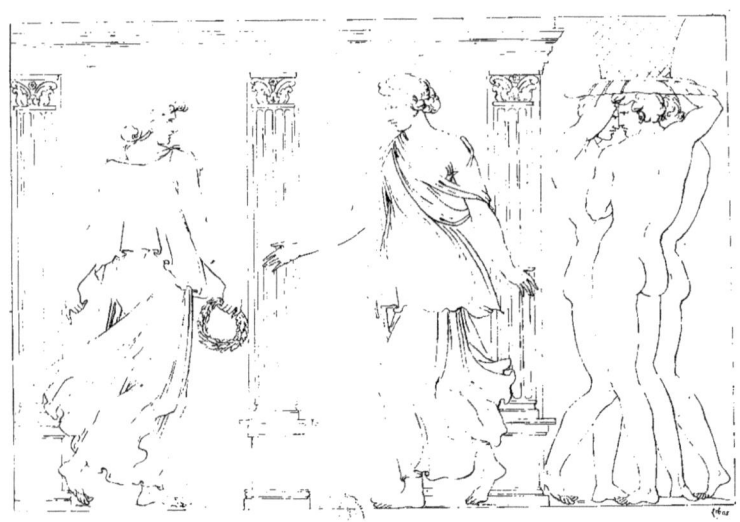

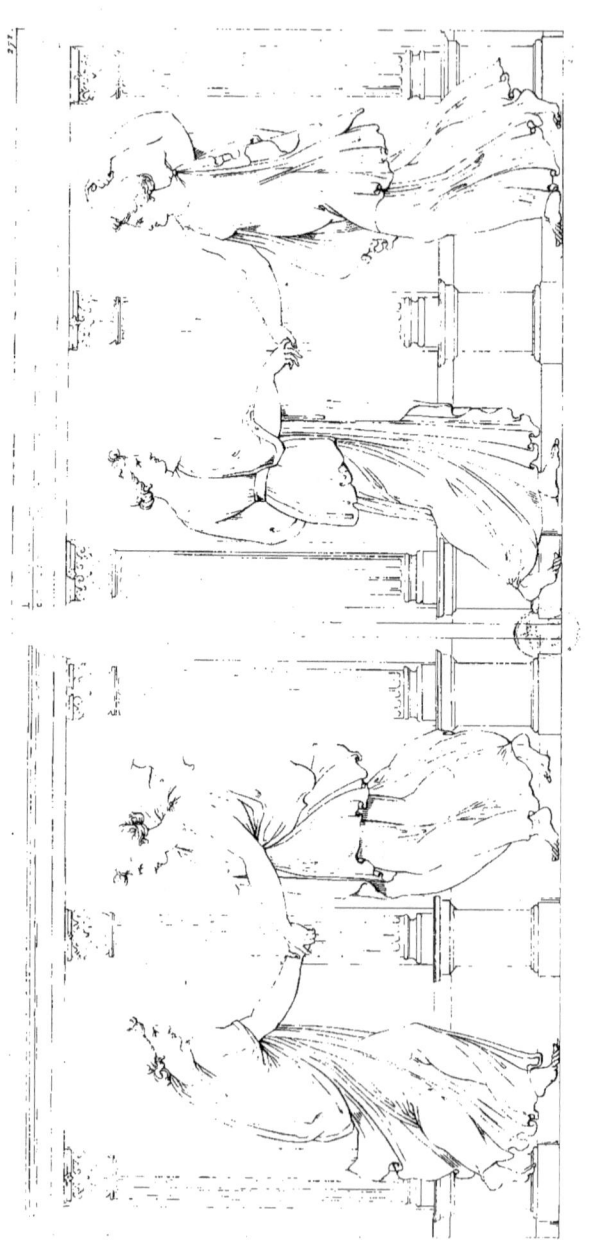

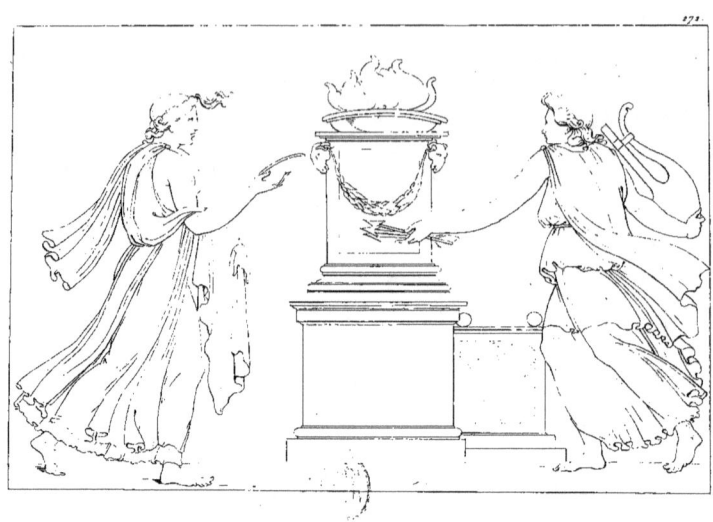

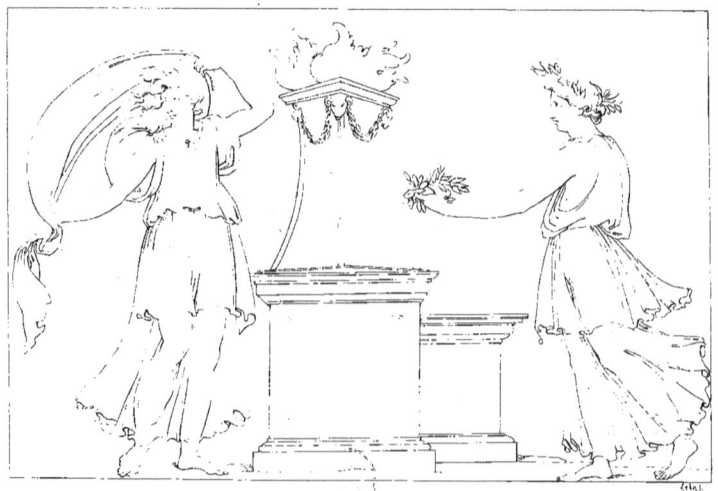

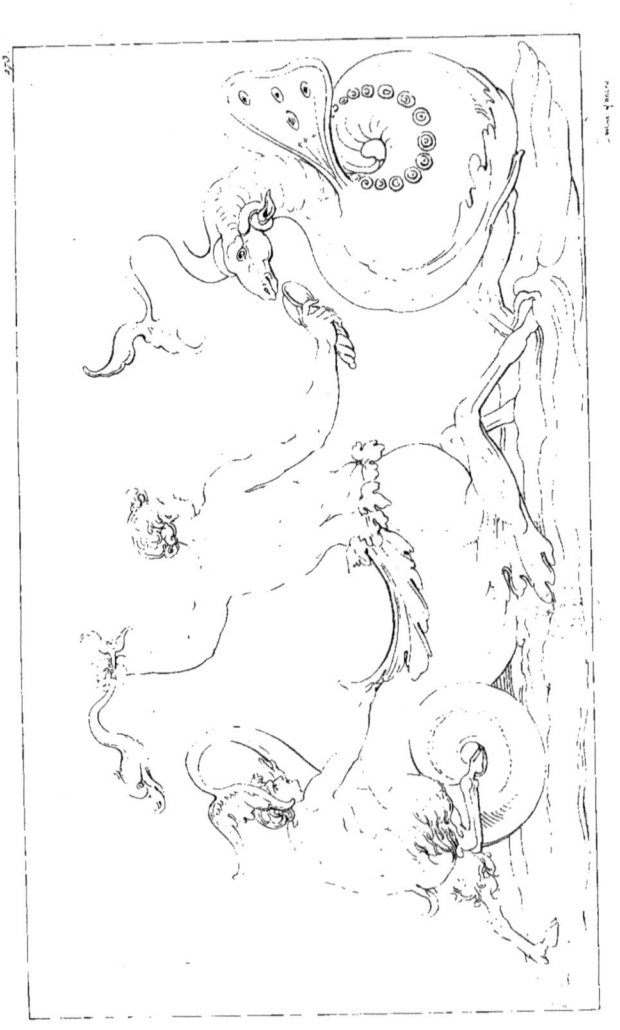

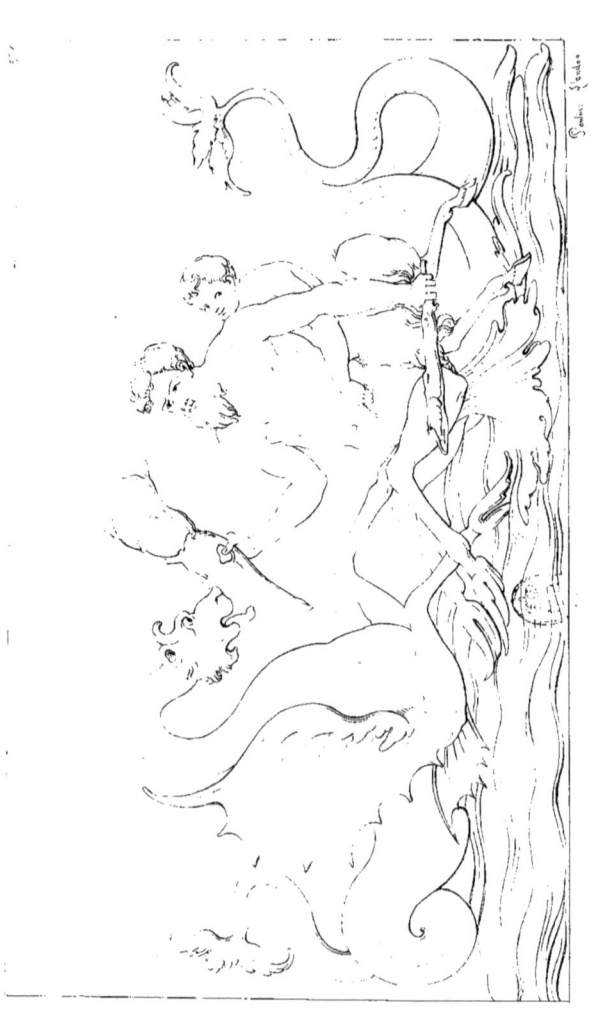

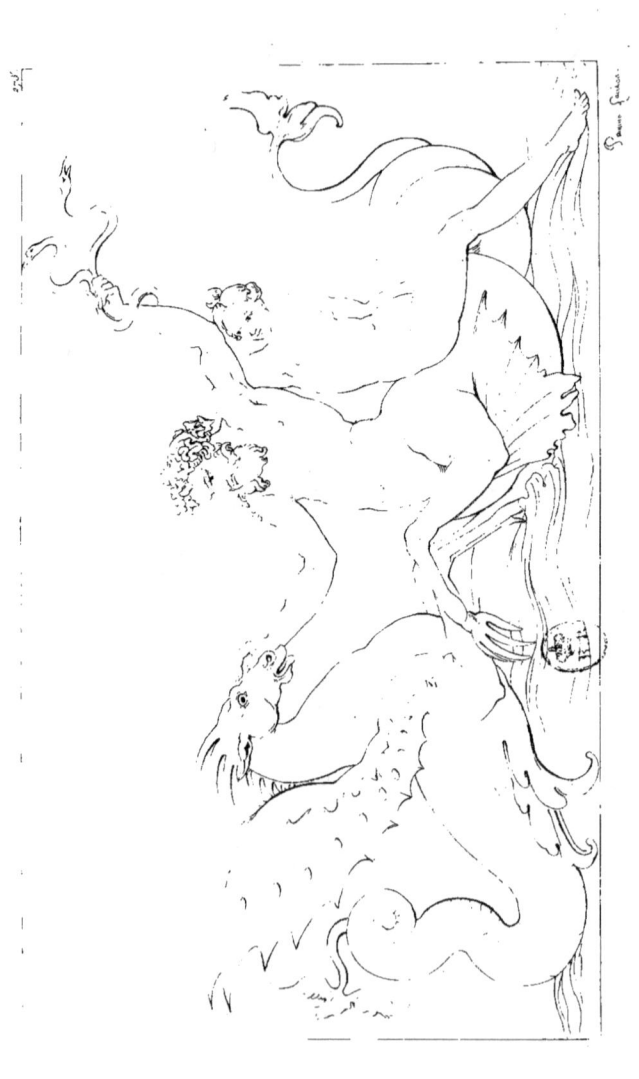

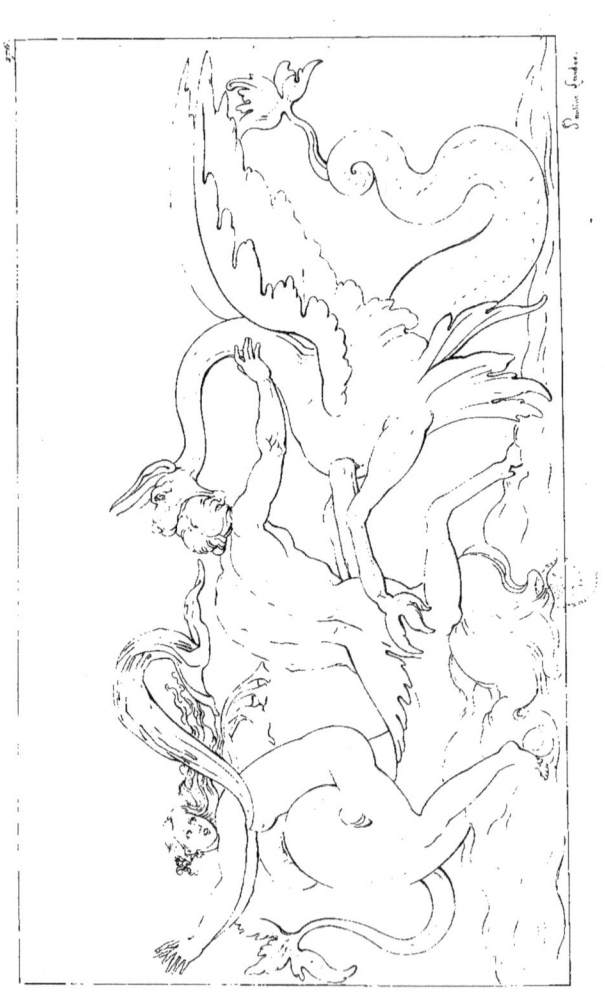

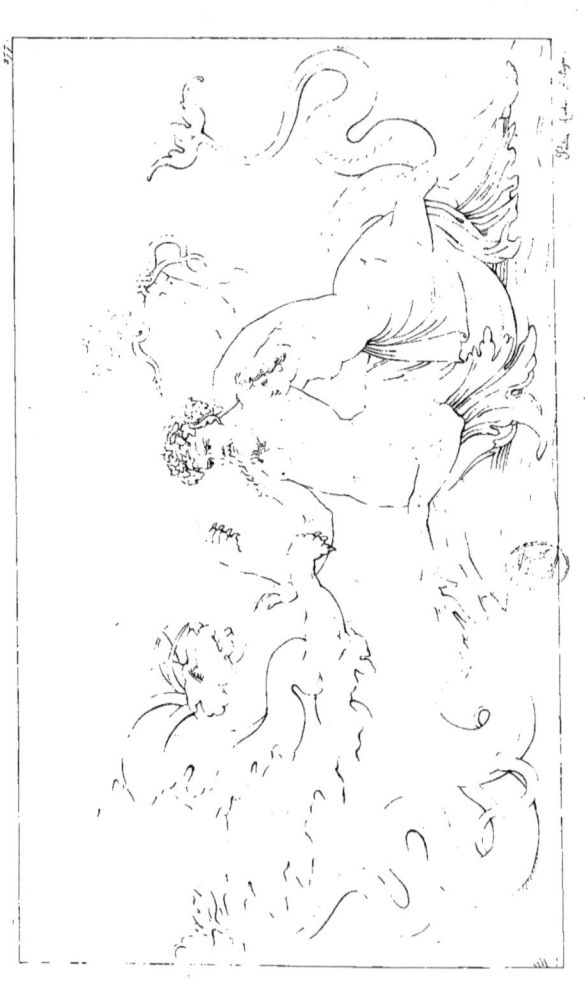

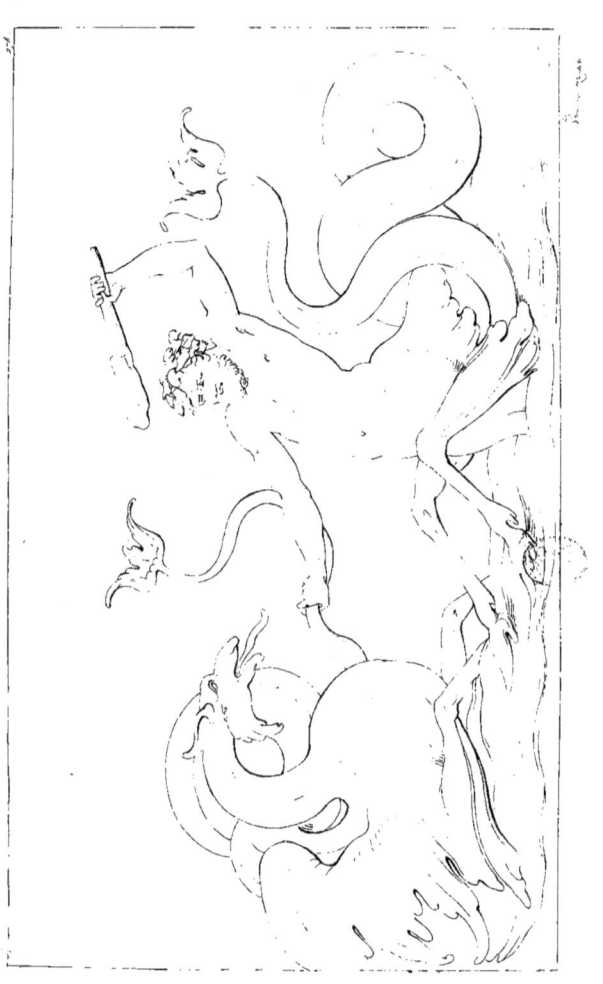

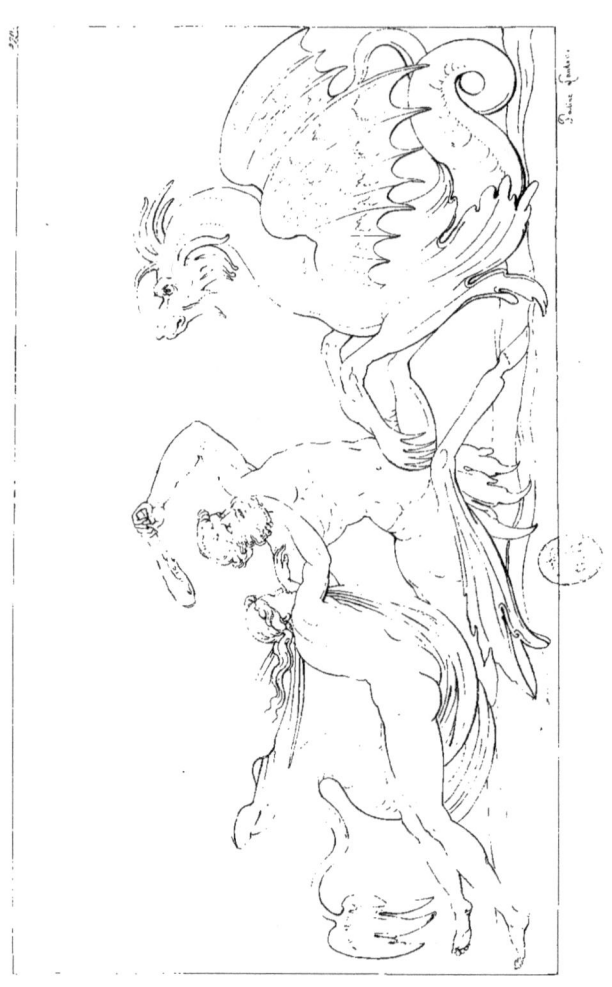

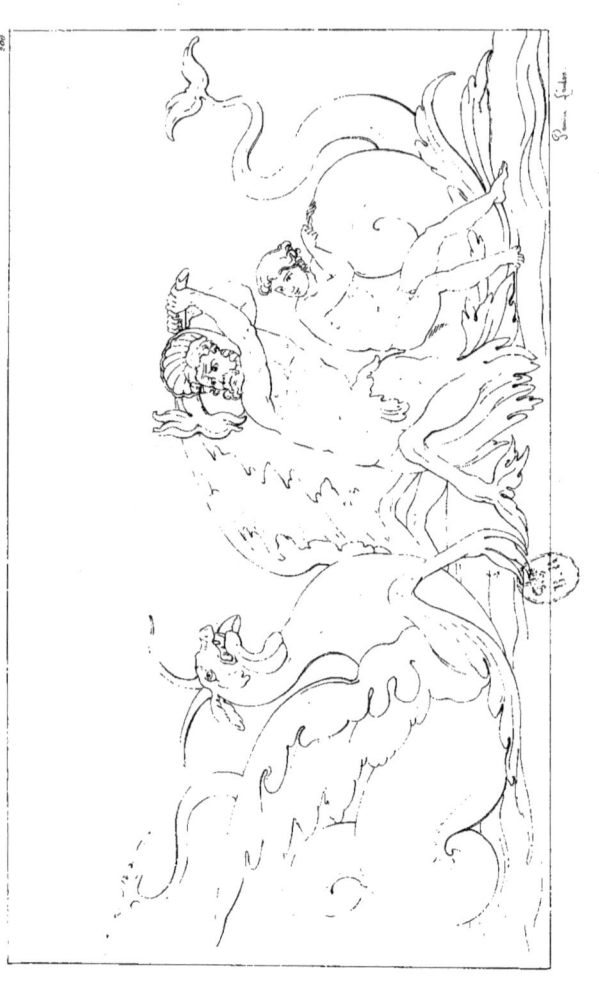

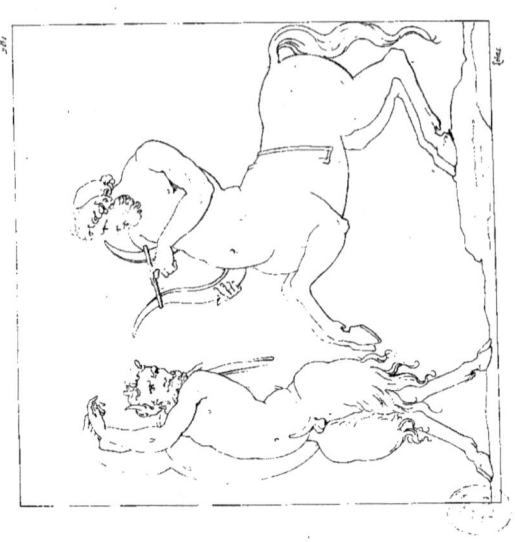

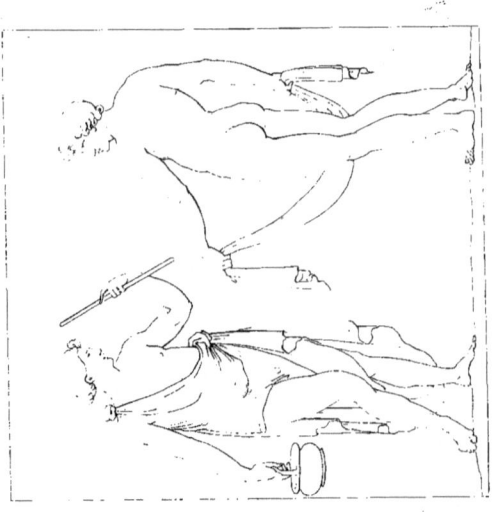

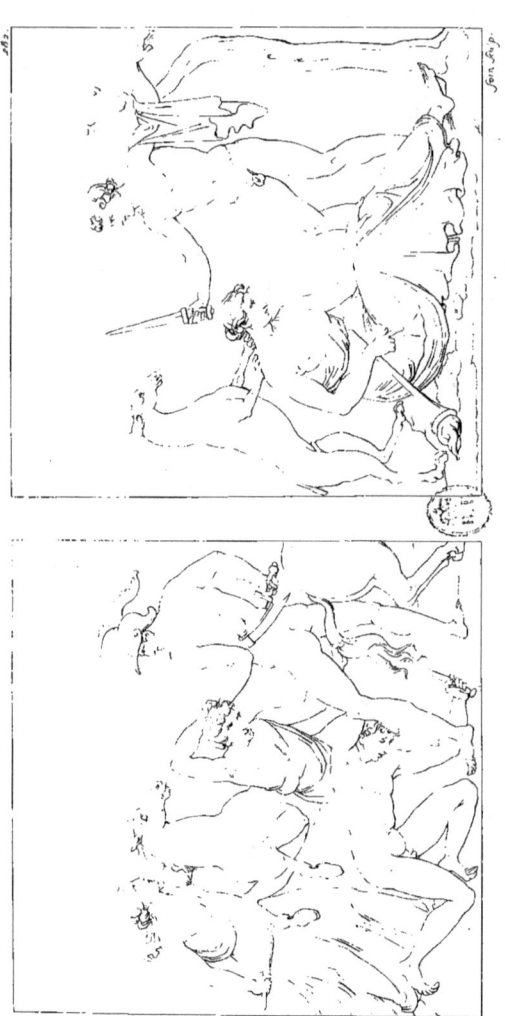

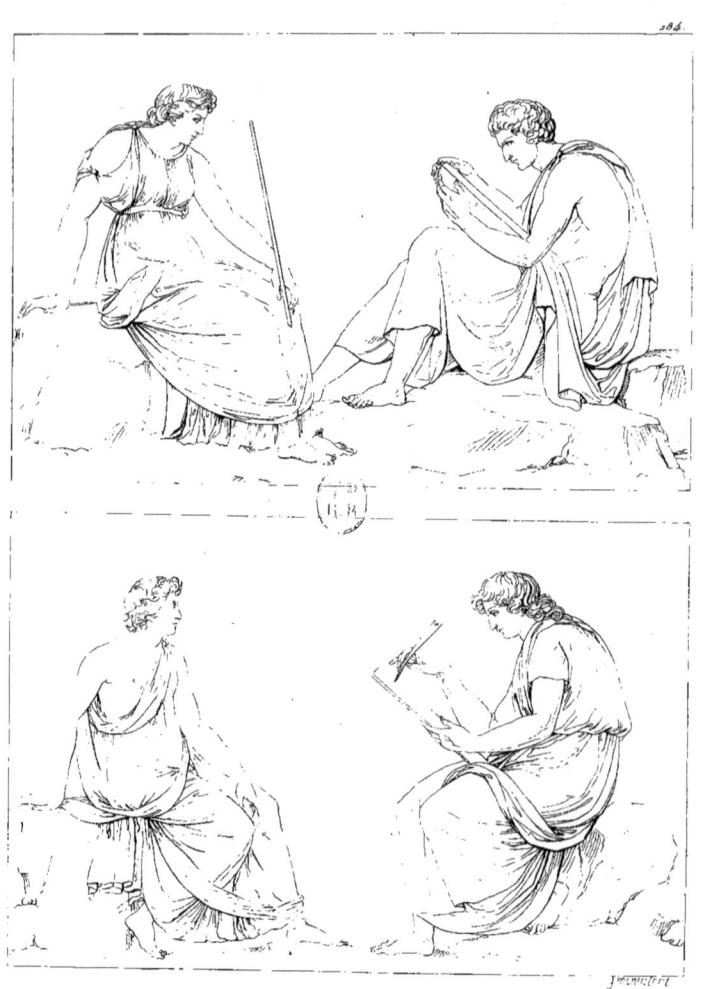

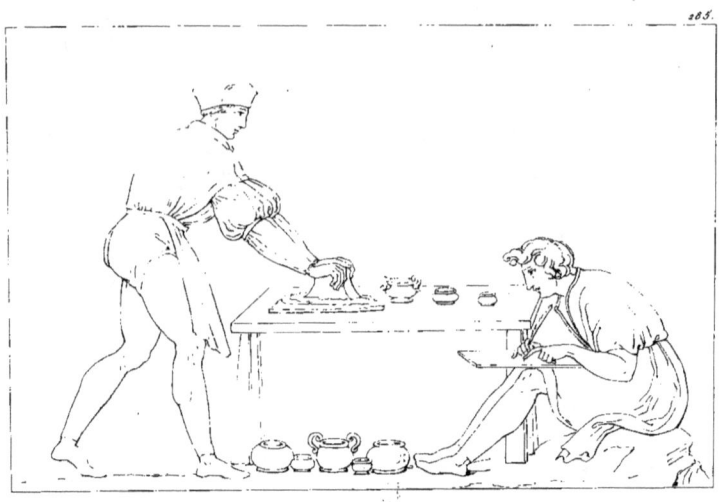
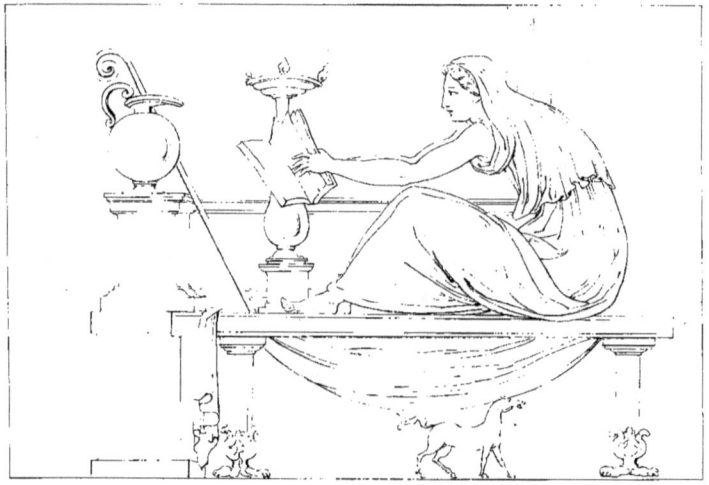

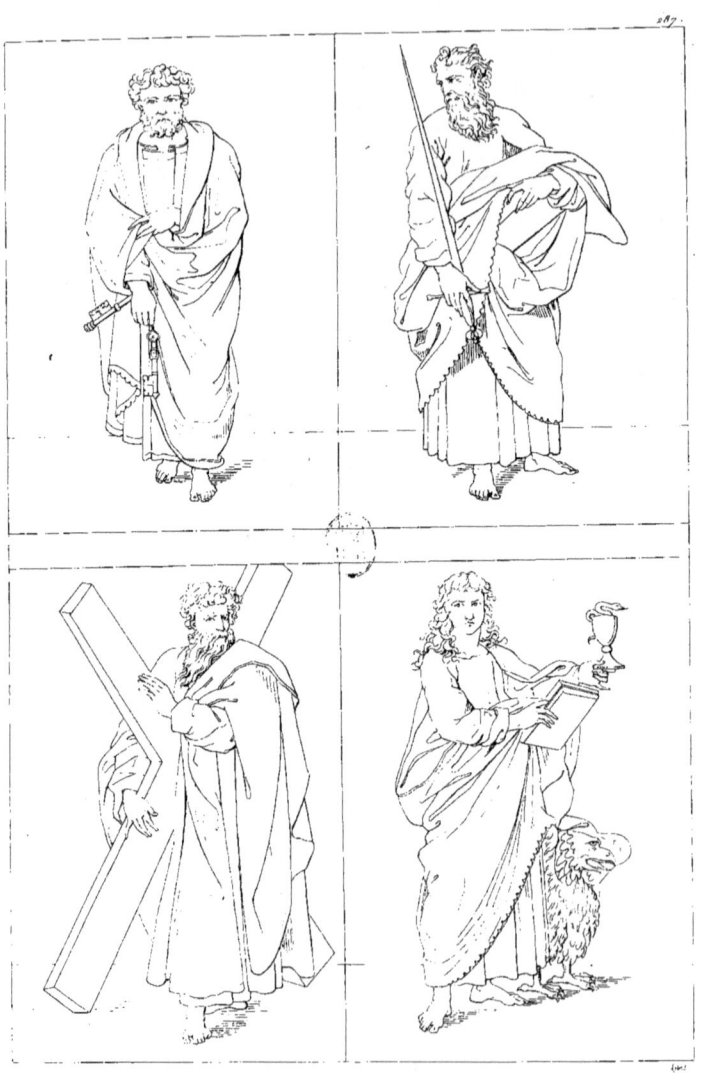

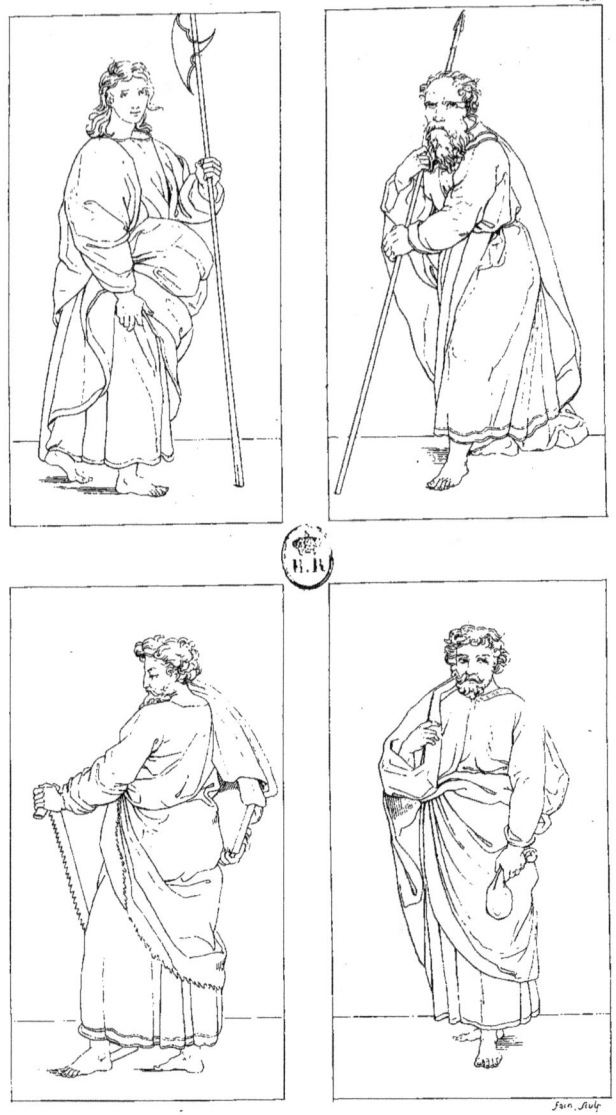

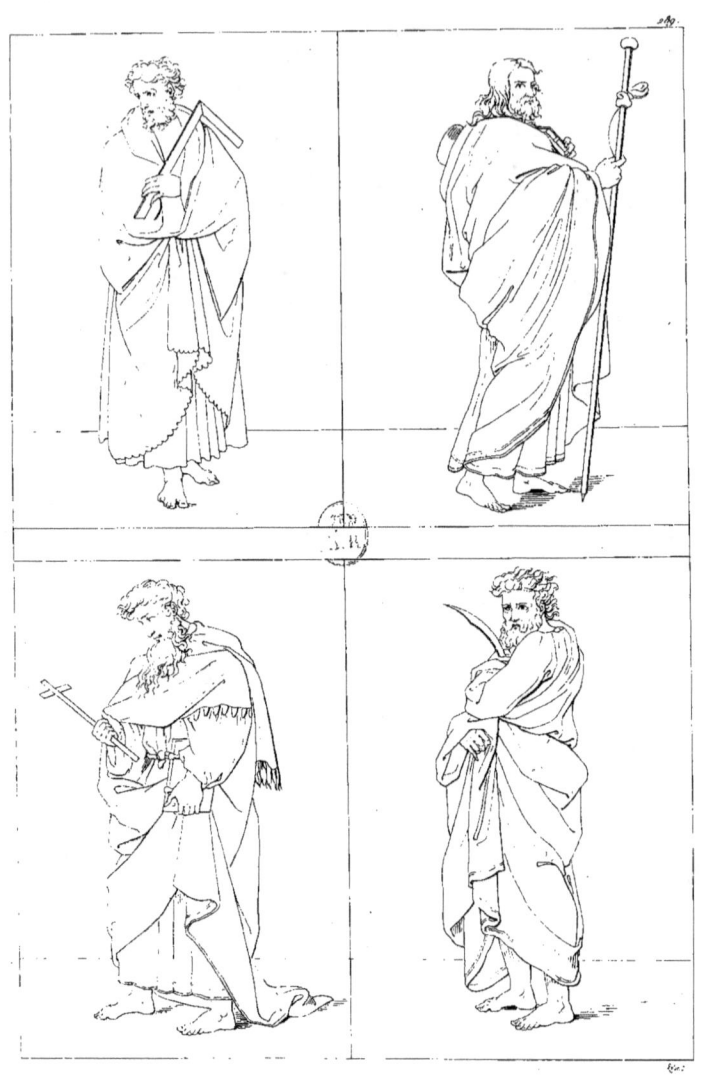

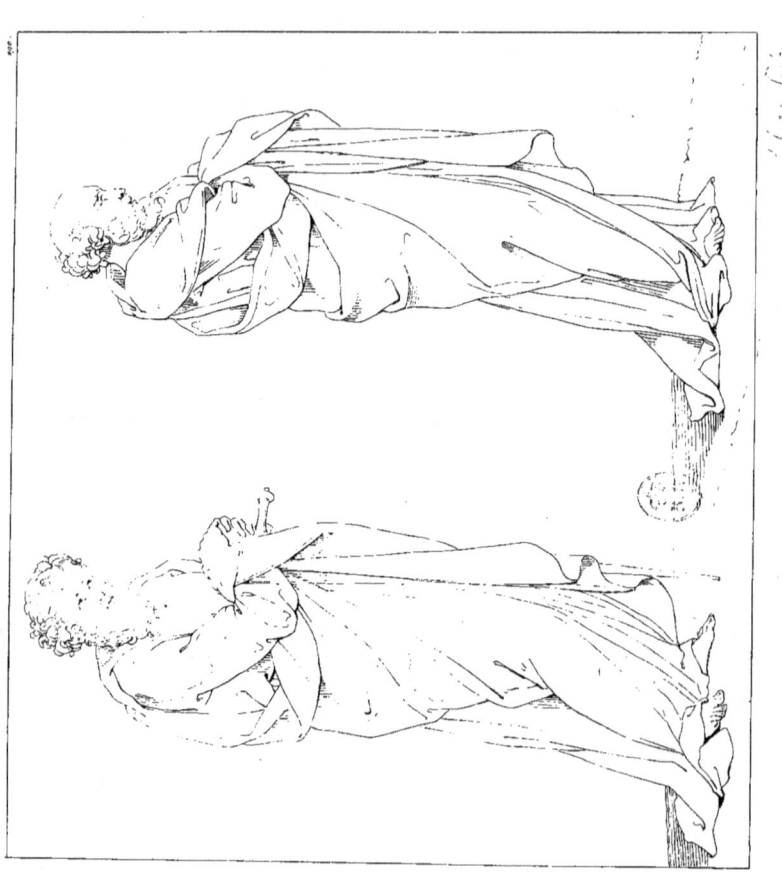

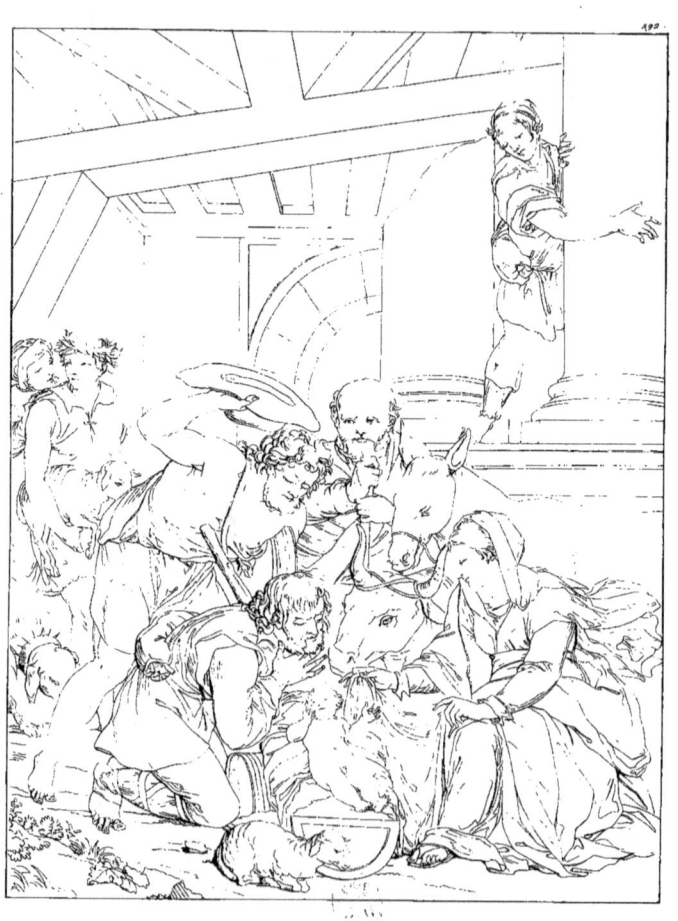

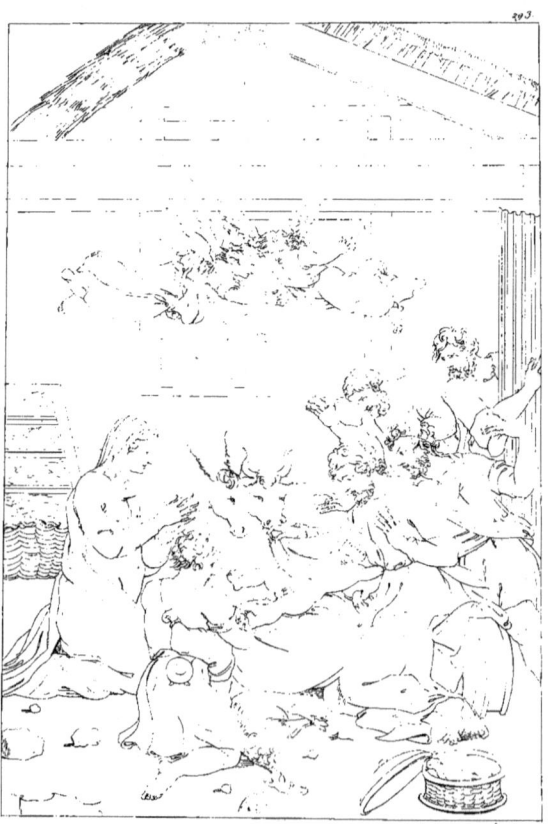

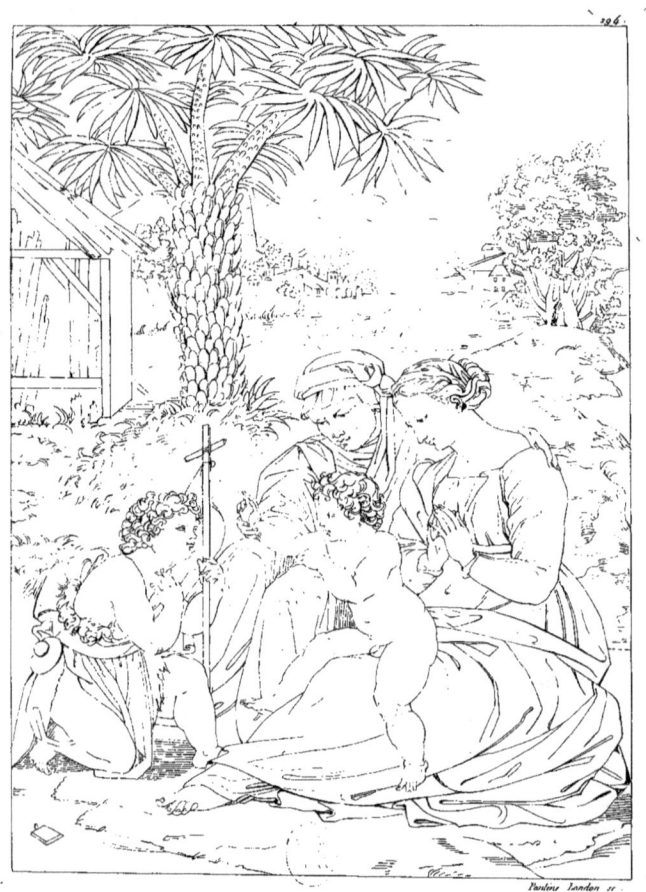

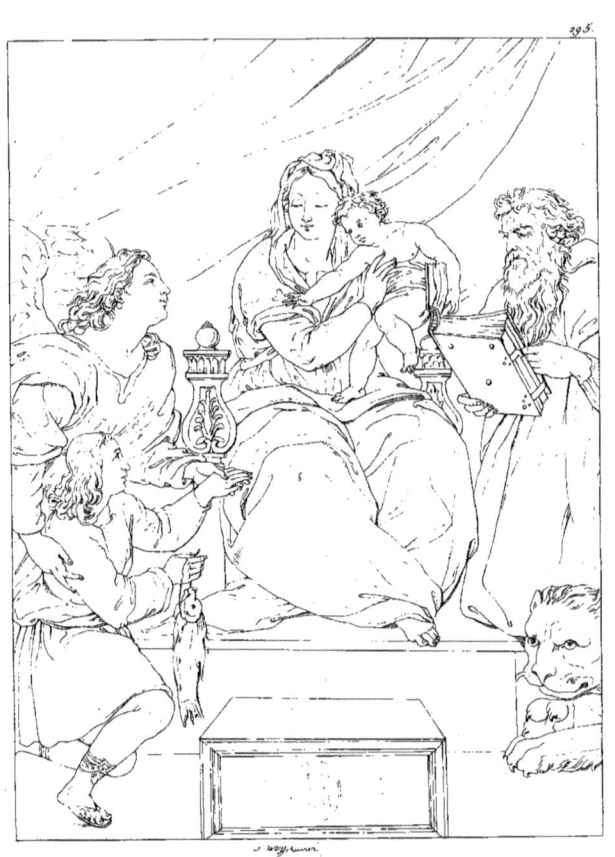

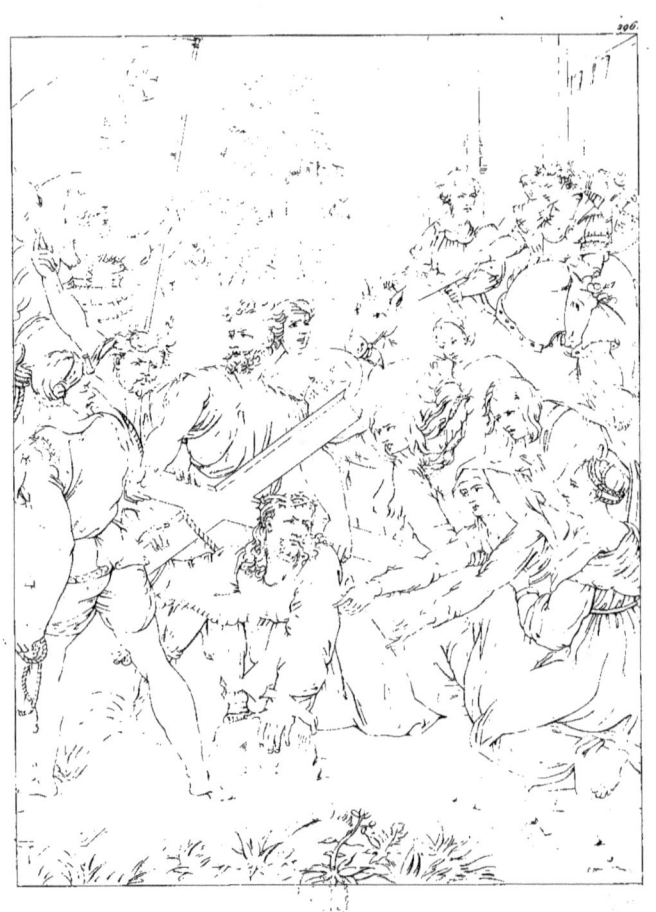

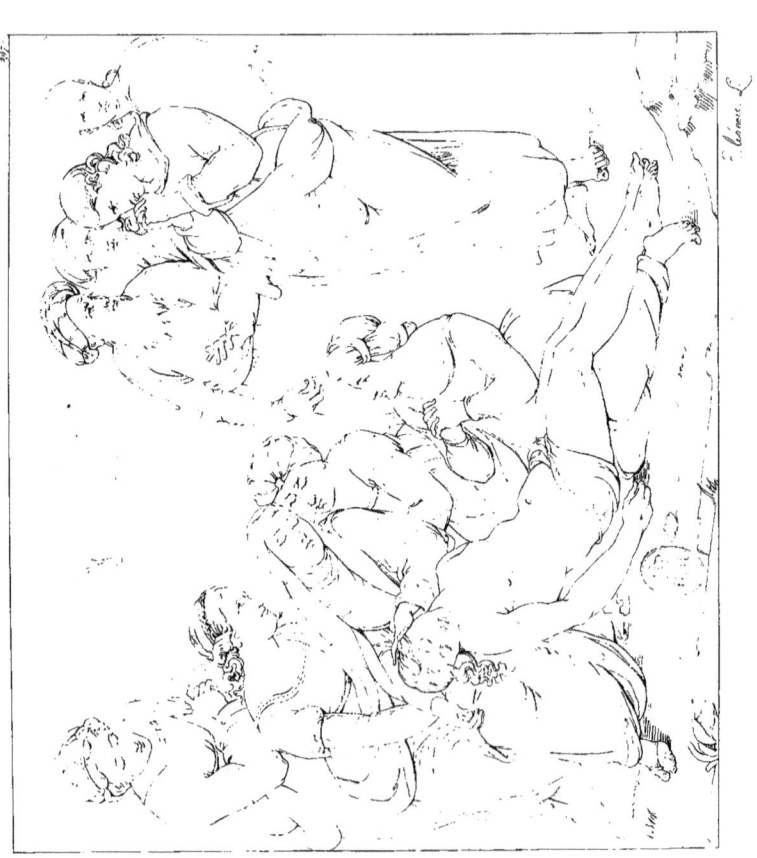

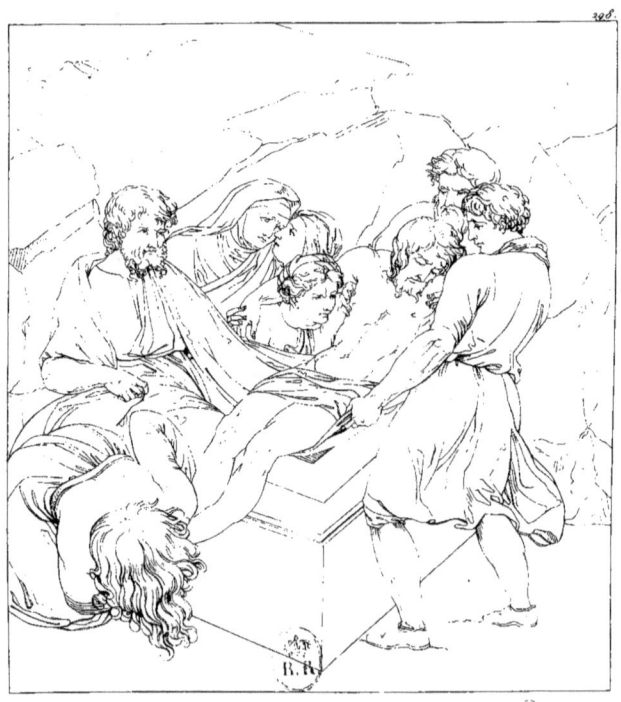

www.ingramcontent.com/pod-product-compliance
Lightning Source LLC
Chambersburg PA
CBHW071555220526
45469CB00003B/1023